装饰艺术

ZHUANGSHI YISHU

袁媛 崔建成 编著

清华大学出版社
北 京

内 容 简 介

本书共有6章，第1章为装饰艺术概述，主要从古希腊、埃及、印度、北美洲土著、南美洲秘鲁以及中国传统装饰艺术的源头来解析装饰艺术；第2章至第5章则从装饰造型、装饰构图、装饰色彩、装饰艺术中的平面表现技法等方面，列举世界范围内众多的名家名作，并与中国传统艺术在造型、构图、色彩、技法上进行对比研究；第6章为装饰艺术的主题创作，主要从灵感、创意、技法等方面讲述优秀作品的创作过程。

民族的也终将是世界的。重新审视传统艺术的形式和内涵并思索如何继承和发扬传统装饰艺术，如何满足现代人的精神文化需求，也是本书的意义所在。

本书内容翔实，选材深度和广度适当，案例分析生动，能让读者轻松直观地学习和掌握装饰艺术的相关知识。

本书既可以作为高等院校视觉平面设计等相关专业的教材，又可以作为从事平面设计的人员和爱好者的参考用书和工具书。

本书封面贴有清华大学出版社防伪标签，无标签者不得销售。

版权所有，侵权必究。举报：010-62782989，beiqinquan@tup.tsinghua.edu.cn。

图书在版编目（CIP）数据

装饰艺术 / 袁媛，崔建成编著．—北京：清华大学出版社，2019（2024.2重印）
ISBN 978-7-302-51738-2

I.①装… II.①袁… ②崔… III.①装饰美术－教材 IV.① J525

中国版本图书馆 CIP 数据核字（2018）第 271362 号

责任编辑：邓　艳
封面设计：刘　超
版式设计：王凤杰
责任校对：张慧蓉
责任印制：沈　露

出版发行：清华大学出版社
　　网　　址：https://www.tup.com.cn，https://www.wqxuetang.com
　　地　　址：北京清华大学学研大厦A座　　邮　编：100084
　　社 总 机：010-83470000　　邮　购：010-62786544
　　投稿与读者服务：010-62776969，c-service@tup.tsinghua.edu.cn
　　质 量 反 馈：010-62772015，zhiliang@tup.tsinghua.edu.cn
印 装 者：小森印刷（北京）有限公司
经　　销：全国新华书店
开　　本：185mm×260mm　　印　张：7　　字　数：137千字
版　　次：2019年2月第1版　　印　次：2024年2月第5次印刷
定　　价：59.80元

产品编号：081588-02

前 言

装饰艺术具有数千年的历史。当代艺术设计进入后现代主义设计时代后,装饰语言以其鲜明的风格、多样的构成形式和丰富的文化内涵深深地影响着人们对美的认知。现代装饰艺术在题材、造型、形式、材料、工艺上都具有新的表现,呈现出兼容性和多元化,表现形式更加丰富,它是从绘画思维向设计思维转变的一个转折点,是连接具象到抽象的纽带。

本书逐一介绍了装饰艺术的各个组成要素,第1章为装饰艺术概述,主要从古希腊、埃及、印度、北美洲土著、南美洲秘鲁以及中国传统装饰艺术的源头来解析装饰艺术;第2章至第5章则从装饰造型,装饰构图,装饰色彩,装饰艺术中的平面表现技法等方面,列举世界范围内众多的名家名作,并与中国传统艺术在造型、构图、色彩、技法上进行对比研究;第6章为装饰艺术的主题创作,以部分大师和个人的作品为例,对其从灵感、创意、草图及技法方面进行分析,试图给读者以启迪。

中国传统装饰的造型、构图、色彩和表现技法贯穿全书,自成一条主线。民族的也终将是世界的,重新审视传统艺术的形式和内涵并思索如何继承和发扬传统装饰艺术,如何满足现代人的精神文化需求,也是本书的意义所在。

毋庸置疑,现代装饰艺术的边界已经模糊,已经不仅仅局限于装饰这一特定需求,而是与现代艺术、设计,甚至是现代材料的发展密切相关,本书愿为之探索启发。

本书由青岛科技大学袁媛、崔建成编著,限于作者水平,书中难免存在疏漏和不足之处,恳请各位同仁和读者指正。

书中引用了相关作品和图片,在此对原作者表示感谢!

目 录

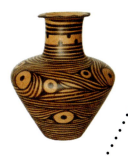

第 1 章　装饰艺术概述 .. 1
 1.1　外国装饰艺术的起源与发展 4
 1.2　中国传统装饰艺术的起源与发展 7
 1.3　现代装饰艺术概念 .. 12
 1.4　装饰艺术中的形式美规律 13

第 2 章　装饰造型 .. 19
 2.1　装饰造型的创意思维 .. 20
 2.2　装饰造型的方法 .. 22
 2.3　中国传统装饰中的造型表现 26

第 3 章　装饰构图 .. 41
 3.1　装饰构图的种类 .. 42
 3.2　装饰构图的方法 .. 45
 3.3　构建画面的空间结构 .. 49
 3.4　中国传统装饰构图的特点 51
 3.5　作品欣赏 .. 52

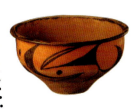

第 4 章　装饰色彩 .. 55
 4.1　装饰色彩的特征与寓意 .. 56
 4.2　装饰色彩的构成关系 .. 59
 4.3　装饰色彩心理效果 .. 62
 4.4　中国传统装饰色彩 .. 65

第 5 章　装饰艺术中的平面表现技法 71
 5.1　装饰材料运用 .. 72
 5.2　表现技法与肌理效果 .. 76

5.3　作品欣赏 .. 87

第 6 章　装饰艺术的主题创作 91
　　6.1　灵感 + 创意 ... 92
　　6.2　草图 ... 98
　　6.3　技法 ... 101

参考文献 .. 106

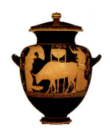

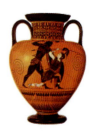

第 1 章 装饰艺术概述

人类的装饰艺术历史悠久,最早的装饰性绘画可追溯到旧石器时代的洞穴壁画、岩画(见图1-1)。装饰的出现是出于功能的需要,在满足人类爱美的本能和天性的前提下形成了装饰艺术。装饰艺术比文字出现得还要早,例如苏美尔人的楔形文字(见图1-2)则明显带有装饰纹样特征。所以说,人类早期的绘画就是从装饰性绘画开始的。

根据对西班牙的阿尔塔米拉洞穴、法国的拉斯科洞穴壁画的考证得出结论,原始人通过简洁的图案、图形来表达他们对宇宙的想象、对生活劳动的记录和对图腾的崇拜。装饰画无论在欧洲、亚洲还是在美洲、大洋洲、非洲,都被看作是人类起源最早的艺术表现形式之一,如仰韶文化(见图1-3)。

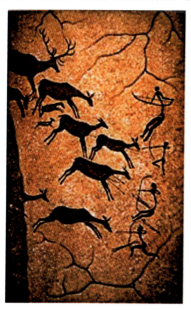
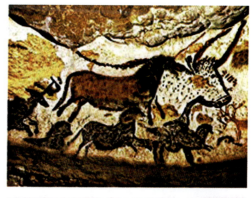
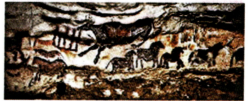

图 1-1 旧石器时代洞穴壁画、岩画

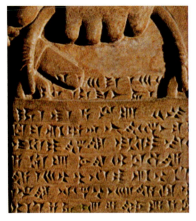

图 1-2 楔形文字

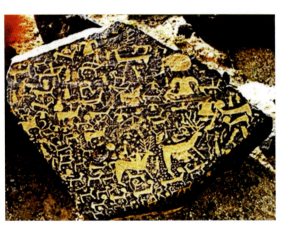

图 1-3 仰韶文化

我国新石器时代的图案装饰主要集中在彩陶上，其简练的形式与寓意为后人的艺术创作提供了丰富的借鉴。这一时期的彩陶图案以简洁、概括、粗犷为主要特征，表现内容主要有动物、植物、人物、几何图形四种，其中几何图形的应用最为普遍（见图1-4~图1-6）。

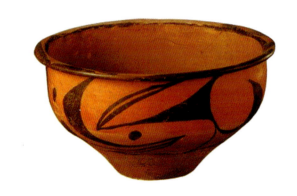

图 1-4 新石器时代彩陶植物

图 1-5 几何图形人物

图 1-6 几何图形植物

从源头看，全人类的装饰形成与装饰形式都具有广泛的共同性和单纯的趋同性，即对生

殖繁衍的崇拜、对获取食物的渴望、对自然力量的恐惧等，均带有全人类原始文化的共同特点。

在漫长的历史发展进程中，世界各族人民通过不同的地域、宗教、风俗而产生的装饰图案不胜枚举。装饰艺术展现出的形式如陶器装饰、编织装饰、刺绣装饰、家具装饰等也丰富多样。这些丰富的装饰文化资源给人们提供了源源不断的创作灵感。

1.1 外国装饰艺术的起源与发展

西方艺术源于古希腊文明，古希腊装饰艺术大都表现在陶器、建筑、雕刻上。当时的制陶业很发达，在陶器上绘制出来的图案在今天被称之为古希腊瓶画，其内容多表达当时的生活，如征战、歌舞、祭祀、活动、婚庆、宴会、竞技等场景。在表现手法上，多采用剪影式技法，这种技法不仅融合了高超的写实技巧，而且还将动物、人物等形象进行高度提炼，通过使其夸张、变形进而产生强烈的装饰效果。这种装饰艺术包括现实题材、神话题材、英雄题材等，内容丰富，形式多样，生气勃勃，情趣盎然。

黑绘风格（见图1-7）出现于公元前6世纪初，它是把主体人物涂成黑色，背景保持陶土的赭色，使形象轮廓突出，有如剪影，细部稍用勾线表现。红绘风格（见图1-8）出现于公元前6世纪末，它恰好与黑绘风格相反，是在背景上涂以黑色，留下主体部分的赭色，人物细部用勾线来表现，这种风格在古风时期很流行。

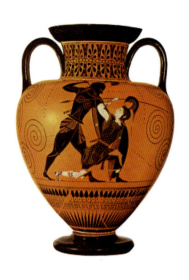

图1-7 黑绘瓶画

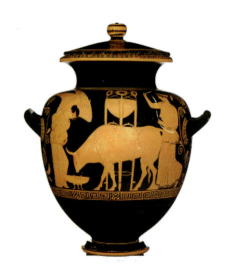

图1-8 红绘瓶画

埃及是四大文明古国之一，曾创造过灿烂的古代文明。埃及文化具有鲜明的民族特点，例如埃及装饰艺术多为水平构图（见图1-9），这种构图虽然程式化，但是造型简约概括，极富装饰性。在人物造型上，埃及的浮雕壁画和古希腊的瓶画有异曲同工之处，即将人物造型进行多透视结合，正面身体结合侧面的头，侧面的头上有正面的眼睛等（见图1-10）。这种构图方式有利于展现人类最完美的角度，也表达了人们追求完美的装饰理念。

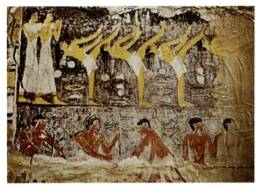 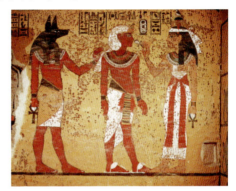

图1-9　埃及水平构图壁画　　　　　　图1-10　埃及壁画人物形象

亚洲古国印度创造了人类史上著名的"恒河文明"。印度是佛教的发源地，佛教主题的雕刻、建筑艺术、装饰织物、器物等艺术可谓登峰造极。在主题上多为佛教故事、传说，图案形象多含寓意，有菩提树（觉悟）、法轮（说法）、佛足迹（巡游）、宝座（降魔）、伞盖（佛陀）、印度式塔（涅槃）等具有象征意义的特定器物，其中人物、动物、植物、器物等雕刻十分精彩。这些作品构图饱满，装饰性强，细致入微，华丽大气。装饰纹样以圆形、半圆形的莲花最受欢迎。印度的装饰艺术继承和发扬了东方特有的浪漫神奇、精致华丽的风格（见图1-11、图1-12）。

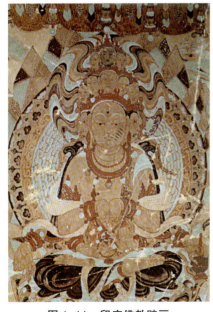 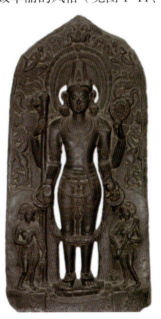

图1-11　印度佛教壁画　　　　　　图1-12　恒河文明佛像

北美洲的土著民族有着悠久的装饰图案制作传统，其风格多样、色彩鲜艳、简洁明了。土著民族的聚居地墨西哥和危地马拉的装饰图案可追溯到玛雅文明，很多抽象图案表现了神话世界和本土文化中的神灵和巫术。在现实世界里，每一个能够被装饰的物体，大到建筑物雕刻，小到织物器皿都充斥着图腾和具有象征意义的装饰图案。北美洲图案装饰性强，色彩鲜明，其花纹复杂，边缘清晰，富有动感，民族风格浓郁（见图1-13）。根据其传统的宗教观念，北美洲装饰图案中的动物和鸟类都拥有神奇的魔力（见图1-14）。

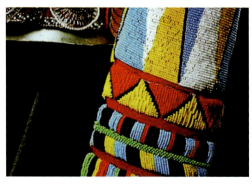

图1-13　北美洲土著织物　　　　　　图1-14　北美洲土著图腾

南美洲的秘鲁是一片神奇的土地，以印加文明著称于世。经过长期的繁衍生息，其陶器、金属器皿、纺织品、建筑、雕刻等方面的文化都具有非常独特的、与众不同的装饰效果。陶工们通过富有特色的陶器造型和精致的线条，在描绘战争、狩猎、祭祀、音乐、舞蹈等重要场面和武士、神话人物等重要人物活动方面，取得了令人震撼的成就。如图1-15、图1-16所示，这些器物雕刻准确、彩绘惊艳、技艺精湛，堪称完美，充分展示了印加文化的丰富内涵和独具一格的装饰之美。

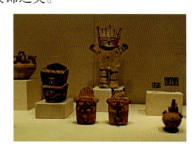 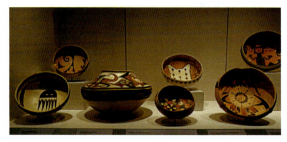

图1-15　印加文化陶器　　　　　　图1-16　印加文化器皿

1.2 中国传统装饰艺术的起源与发展

中国传统装饰艺术有着悠久的历史和辉煌的成就,从新石器时代开始,就闪烁着动人的艺术光彩。几千年来,在不同历史时期,人们创造出风格各异、变化多样的装饰图案,表现出不同的时代风格,了解和研究这些图案,对现今装饰图案的创作与发展具有重要的现实意义。中国装饰艺术的发展既像一条源源不断的河流,又像一根环环相扣的链条,每个时期的装饰特点都是政治、经济和社会文化的缩影,是这三者共同形成的一个完整的时代"审美场"。装饰现象无处不渗透着文化本质,所以从某种意义上讲,一部完整的装饰史就是一部文化发展史。

中国传统装饰艺术可以分为工艺装饰、环境装饰、仪仗装饰、装饰纹样等多种类型;除视觉造型概念外,文学、音乐、戏曲、舞蹈等艺术门类中也存在着各种装饰因素和现象。

中国古代先民的宇宙观和价值观,也是促成装饰传统模式的一个重要原因。古代人们对宇宙结构、天地关系的种种构想推测,产生了原始的"天圆地方"的天体观念和宇宙理论,再通过神话故事、器物造型或绘画图案将其表达出来。

原始的纹样和图形逐渐演变为文字、绘画和装饰图案。中国装饰艺术的明显特点都由纹样体现出来。纹样即包括一切器物外表的纹饰或雕饰。装饰纹样特征可概括为"功能意义""符号意义"和"审美意义"。

最早的装饰纹样都是由实用功能转化而来的。为使陶器坯体更坚固,在成型过程中依次拍打或手捏所留下的痕迹带有明显规律性;宫殿或寺庙大门上的"乳钉",最初作用是用来加固或拼接木板,后逐渐演化为一种建筑装饰。

符号是装饰艺术的基本元素之一。纹样的符号意义是由群体的共同认知而产生的,是约定俗成的,它的内容具有抽象的象征性——龙形图案,民族共识背景;青铜器上的饕餮纹,突出一种幻想中的原始力量。

纯粹的装饰之美是纹样符号的主要目的,是在视觉养成过程中逐渐形成的。有以"满"为美的"添加"式装饰,也有以"空"为美的"减少"式装饰。

从夏、商、周至魏晋南北朝,装饰纹样以动物为主,这一时期被称为装饰艺术的"动物期"。

受生产力水平所限，人们尚无能力应付来自自然或动物的威胁，在装饰图案中大量出现动物形象，以示崇拜并借助其神秘力量。

夔龙纹：想象性的单足神怪动物，是龙的形象的萌芽期。在商晚期和西周时期青铜器的装饰上，夔龙纹是主要纹饰之一，形象多为张口、卷尾的长条形，外形与青铜器饰面的结构线相适合，以直线为主，弧线为辅，具有古拙的美感（见图1-17）。

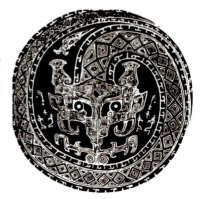

图1-17 夔龙纹

象纹（见图1-18）：它源于自然，体现了原形的基本特征，由于形内、形外辅加纹饰处理，使其特征淡化。图案特征，长鼻、象牙表现明显，象身饰螺旋纹，四周填以云雷纹。

汉代瓦当的装饰，可分为卷云纹、动物纹、四神纹、文字纹等几种，大多以圆形构成。"四神"图案，就是东、西、南、北四方向，分别对应青、白、红、黑四色，以及青龙、白虎、朱雀、玄武等动物形象（见图1-19）。

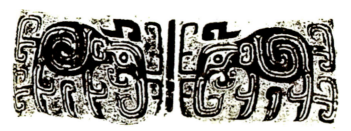

图1-18 象纹

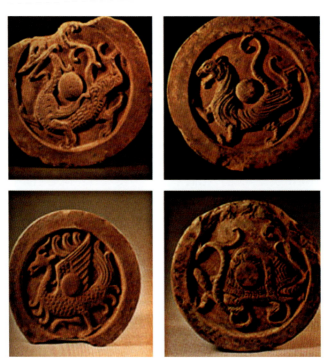

图1-19 汉代瓦当

南北朝时期，佛教的兴起给装饰艺术注入了新的活力，呈现出清秀、空疏的艺术风格。其图案受外来形式与风格的影响，造型不仅有飞天、仙女、祥禽瑞兽，还有许多莲花图案以及富有西域风格的忍冬草图案，极大地丰富了当时的装饰艺术（见图1-20、图1-21）。

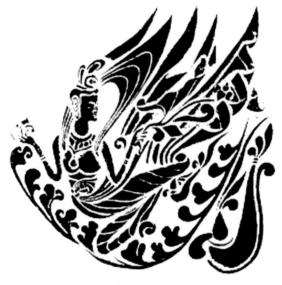

图1-20　飞天图案　　　　图1-21　莲花图案

宝相花（见图1-22）：我国传统装饰纹样之一，盛行于隋唐时期。相传它是一种寓有"宝""仙"之意的装饰图案。从花形看，除了具有莲花的特征，还有牡丹花的特征，花瓣多层次的排列使图案具有雍容华丽的美感。

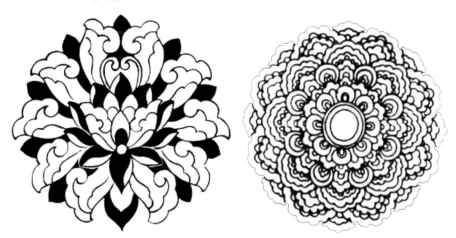

图1-22　宝相花

自唐至明清，装饰纹样以植物花草为主，这一时期被称为装饰艺术的"植物期"。此时期生产力有较大提高，人们的自我意识增强，能适当排遣神秘外力带来的压抑情绪，开始把自然现象作为审美对象，欣赏并利用植物作为美化生活的装饰题材（见图1-23）。

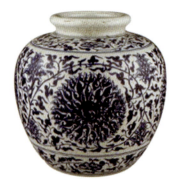
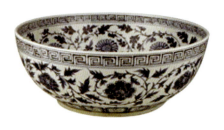

图 1-23　青花瓷

　　进入近现代后，随着科学技术的进步，人们的视野更加开阔，装饰艺术进入了"综艺期"。新材料、新工艺的出现（见图 1-24、图 1-25），增强了装饰题材的综合性，反映现代生活的内容也被纳入装饰题材。

图 1-24　纤维壁画　　　　　　　　图 1-25　纤维空间艺术

　　此外，中国民间装饰艺术也值得我们研究。民间装饰是相对于历代宫廷文化、主流文化而言的，它来源于民众中间广为流传的、与老百姓生活息息相关的图案。民间图案有着与民俗活动相关联的特点，其装饰内容大多具有祈祥纳福的象征意义。民间图案的种类繁多，一般应用在木版年画、剪纸、陶瓷、皮影、木偶、面花、扎染、蜡染、刺绣、纸扎、泥玩具、风筝、脸谱、石雕纹样、石刻纹样、建筑纹样等方面（见图 1-26~图 1-29）。

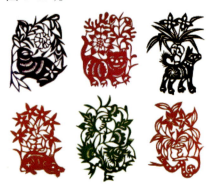

图 1-26　蜡染　　　　　　　　　　图 1-27　剪纸

图 1-28 皮影

图 1-29 泥玩具

1.3　现代装饰艺术概念

　　装饰从现代学科分类上讲，通常被作为造型艺术的一个艺术门类和一种艺术样式。装饰的狭义概念是装扮与修饰，即加诸于物品表面的"文采"，是指有装饰意味的花纹或图形，其目的就在于美化生活。而广义上的装饰则包罗万象，几乎可以延伸至人们日常物质生活和精神生活的方方面面。装饰是指一定的艺术加工方法和手段，是将构想付诸实践的艺术技巧或制作方法；也指艺术的过程、一定的艺术形态；是人类按照"美的规律"所从事的精神生产，是意识形态的产物，它通过秩序化、程式化、理想化强调形式美感，从而成为表达人类审美感受和审美情趣的物化形态。

　　艺术家庞薰琹先生说过："图案，就是设计一切器物的造型和一切器物的装饰方案。"图案从空间形态分类可分为平面图案和立体图案：平面图案是指在二维空间创作图案作品，如装饰画、织物图案、扎染、蜡染等。立体图案是指在三维空间中创作的图案样式，如建筑上的装饰纹样、日用器皿、浮雕等。

　　图案从题材的角度可分为植物图案、动物图案、人物图案、风景图案和几何图案。从艺术风格分类可分为传统图案和现代图案。传统图案也称"古典纹样"，是世代相传的图案造型。如历史上经典的卷草纹、缠枝花卉纹、云纹、兽面纹。现代图案是指具有鲜明的现代气息的图案，符合当代人的装饰与审美标准。如包豪斯的现代抽象设计、康定斯基的现代主义等。

1.4 装饰艺术中的形式美规律

人的审美感受之所以不同于动物性的感官愉悦，是由于其中包含了观念、想象的成分。美之所以不是一般的形式，而是"有意味的形式"，是因为它是积淀了社会内容的自然形式。所以美在形式而不限于形式。形式美法则是在人们长期的生产劳动中沉淀下来的规律性总结。研究美的规律和形式是研究装饰图案的必经之路，形式美法则也是所有造型艺术共通的，它包括以下几个方面。

1. 变化与统一

变化与统一是构成形式美的两个基本条件。变化是为了使作品在构成上形成对比、对照的效果，在形象、层次秩序上有所创新，产生情趣、意境。统一是为了使作品主题突出、风格一致，以达到整体感。

变化和统一是一对矛盾的组合，两者相互依存、相互制约，片面地强调哪一方面都会失去美感。在统一的前提下寻求变化，才能使画面更加丰富、活泼、充满生机（见图1-30、图1-31）。

图1-30 莲蓬莲子的变形（1）

图1-31 莲蓬莲子的变形（2）

2. 对称与均衡

自然界中对称的形式随处可见，如昆虫的翅膀、植物的叶子等。对称是等量等形的组合，对称的形态在视觉上给人以自然、安定、平稳、端庄、均匀、完美的感觉，符合人们的视觉习惯。

对称包括中心对称、轴对称等。常见的中心对称图形有矩形、菱形、平行四边形、圆形（见图1-32）等；常见的轴对称图形有等腰三角形、等腰梯形、正方形（见图1-33）等。

在装饰图案中使用对称法要避免由于过度对称产生的单调、呆板的感觉。有时在整体对称中加入一些不对称的因素，反而能增加构图的生动性和美感。

图1-32　敦煌元素装饰盘

图1-33　敦煌元素丝巾

均衡则是指画面上各部分力量的不同形式的分布情况，从视觉上讲是等量异形的组合。均衡感是指在力量上互相保持平均状态，给人以平衡感（见图1-34）。均衡状态能很好地表现动态的特征，如人体的运动、鸟的飞翔、野兽的奔跑、风吹水流等。因此，均衡具有灵活、优美的特点（见图1-35）。

图1-34　均衡（1）

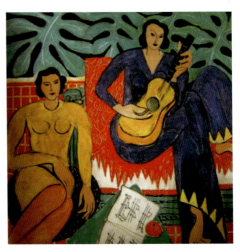
图1-35　均衡（2）

3. 对比与调和

对比在图案造型中无处不在，对比关系通过种种视觉形象得以表现。造型的大小、宽窄、轻重、朝向、数量的多少、排列的疏密、形式的繁简、形态的虚实、距离的远近、位置的高低、空白的大小等，都互为对比，相互衬托。将这种对比安排在同一个画面中仍具有统一美感的现象叫作对比（见图1-36）。对比过强会使人产生强烈、刺激的感受。

在形式美构成因素趋于相近时，所产生的统一效果称之为调和（见图1-37）。狭义上的调和指类似，如画面中出现同一形状；色彩中出现同类色或类似色，产生统一的效果。调和具有稳定、安静、柔和、冲突小的特点，但过分的调和也容易产生单调乏味的感觉。

调和是平衡冲突的有效方式，对比是避免单调的有效手段，两者相互制约又相互协调。如图1-38中红色圆点是用来调和色相、色块之间的对比。在任何一张具有美感的装饰画中，作者都会平衡两者的关系，如果同时强调两者，那么形式美就会遭到破坏。

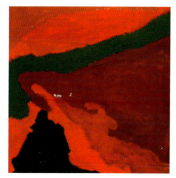
图1-36 对比

图1-37 调和

图1-38 对比与调和

4. 节奏与韵律

这里讲的节奏是借用了音乐术语，在音乐中节奏指节拍轻重缓急的变化和重复；在装饰艺术中节奏指形象和色彩在时间上所做出的连续运动的视觉轨迹，是一种视觉组织排列的原则，是条理性在重复组织中所寻求的视觉变化（见图1-39~图1-41）。

韵律本是诗词中的术语，如诗歌中的平仄、押韵。和谐为韵，有规律的节奏为律，节奏的连续、重复形成韵律（见图1-42）。

在艺术造型中，节奏重复易使人感到单调，而韵律则是由有规则变化的形象或色彩进行有规律的交替显现而构成。节奏和韵律的配合给予装饰艺术一种如诗如乐的、积极的、充满魅力的能量（见图1-43）。

图1-39 节奏（1）

图1-40 节奏（2）

图1-41 节奏（3）

图1-42 韵律

图1-43 节奏与韵律

5. 比例与特例

古希腊毕达哥拉斯学派认为"美是和谐与比例"。自然界中的形态均含有一定的比例，如植物的生长规律、枝叶的大小分布；人与动物身体各部分大小也要符合一定的比例才能产生美感。人根据数学关系对各种形体及其自身比例进行数值测算，得出比例。这种比例具有自然的、理性的美感。古希腊哲人用几何学方法推算出的黄金比例被认为是最美的比例。

装饰艺术中的比例是根据上述自然理性传统的视觉审美习惯，对构图与造型物体大小、位置之间的关系进行推敲。有时候它不像数学比例那样机械，它往往围绕着一定的数理关系上下波动，随着不同的心理经验而有所变化（见图1-44、图1-45）。

图1-44 比例（1）　　　　　　　图1-45 比例（2）

特例是指一种在对比中形成的视觉艺术效果，如构成中的特异。在固有的比例思维模式下寻找特殊的比例，会取得集中、强烈的视觉感受（见图1-46~图1-48）。

图1-46 特例（1）

图1-47 特例（2）　　　　　　　图1-48 特例（3）

总之，装饰是遵循以上介绍的种种形式美规律并进行提炼、概括、夸张、简化等的艺术处理方法，所创造出来的具有秩序化、规则化、理想化之美的视觉图形。装饰虽然以对自然的提炼、综合为基础，但同时也包含了作者的主观感情。不可忽视的主观性会使作者具有更大的想象空间，从而创造出更有新意的作品来。

第2章 装饰造型

造型是指在画面上创造形态，这是装饰绘画创作者应具备的最基本的能力。多方位地理解装饰语言中的形态，掌握造型的基本规律，培养创造图形的能力，就成了装饰绘画创造者必须研究的课题。

2.1 装饰造型的创意思维

传统绘画造型重"形",装饰造型重"意",装饰画通过特定的造型来传达"意",这个"意"可理解为意境、神韵,其本质就是理想化的夸张。

创意构思从本质上说就是审美认识活动,要经过一系列复杂的思维过程,像具象—意象—抽象的过程。在造型创意构思之前,有必要先了解一下创造性思维的产生方式。创造性思维可分为以下几种。

1. 发散式

发散式也就是我们常说的"头脑风暴"。具体方法是尽可能横向、纵向地多联系与主题相关的事物。例如要画一张植物造型的装饰画,可以联想到通过写生植物、复印植物、拼接植物、拓印植物等方法来得到植物造型;也可以联想植物生长的环境不同,有花店里的植物、旷野里的植物、盆栽植物等;植物的特点也不同,有对生、互生、带刺、藤蔓等,在广阔的视野中获取灵感,最终多角度、全方位地选择最佳方案。

2. 集中式

与发散式相反,集中式是集中一点深挖洞。思路向着一点进行深层次的思考,从而寻求最理想的答案。例如画火龙果,本身它的外形已经很奇特,可以用写生的方法来造型;从外观不同角度写生,从种子、花、果实、切开横截面、纵截面、果皮内部的肌理等逐一写生得到造型。

3. 逆向式

逆向式是一种反向思维模式,走相反的路会看到不一样的风景。对事物改变常规看法,反其道而行之。例如永动机、矛盾空间、莫比乌斯环(见图2-1)等。

下面是大一学生的创意思维练习作业(见图2-2~图2-6)。

图2-1 莫比乌斯环

题目1 手的联想一 题目2 手的联想二 题目3 太阳的联想

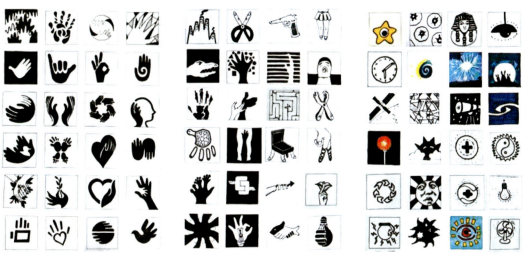

图 2-2 集中式创意思维 图 2-3 发散式创意思维 图 2-4 逆向式创意思维

题目4 鞋的联想 题目5 饮料瓶的联想

图 2-5 综合创意思维 图 2-6 综合创意思维

2.2 装饰造型的方法

"道法自然"是艺术创作的最高境界。自然生态为我们提供了取之不尽、用之不竭的创作源泉。写生观察是获取素材的第一手段，它是造型变化的依据。总的来说，装饰造型的创意变化构成规律就是需要对自然形态用理想的、超然的艺术形象进行美化，是创意思维转换成视觉形象的过程。人物、动物、植物、景物都是装饰造型中重要的构成形态，这四大形态也是学习装饰造型的重要内容。仅凭写生形态并不能完全使装饰造型具备装饰的特征，还要经过一定的概括与取舍，将他们变形为装饰形象。这个过程必须运用到一定的方法，我们将其总结为以下几方面。

1. 简化法

简化法，即面对纷繁复杂的自然物象去繁就简、提炼概括，在简化的基础上润色修饰。简化法虽质朴但内涵丰富，能使造型更加经典完美，主题更加突出。图2-7是毕加索对其画作公牛的修改过程，可以发现公牛由起初具象的形象到最后被简单的几根线条所替代，但即使通过最简单的线条依然可以识别出公牛的特征。毕加索通过观察不断地简化公牛形态，用最简单的笔法表达主题，在最终的简化版本里一根线条都没办法再少，一根线条都不显得多余。

希腊瓶画中的黑绘（见图2-8）也是应用简化法创作的经典案例。还有一种影绘简化就是像描绘物体的影子一样去表现对象的轮廓特征，最大限度地简化结构关系，例如民间的剪纸和皮影就是运用了影绘简化法的典型例子。

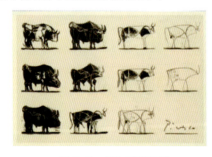

图2-7　毕加索的画作

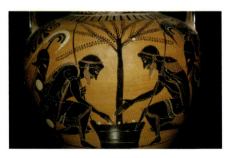

图2-8　希腊瓶绘

2. 添加法

添加法是装饰造型中常用的手法，主要是在细节上放大，然后再添加一些具有特征、理想的装饰纹样。添加的新元素可以是有寓意的、令人产生联想的、肌理性的（见图2-9）。添加的纹样与原风格要统一，切忌生搬硬套。

图2-9　添加法肌理的表现

3. 变形法

变形是装饰造型中必不可少的一种手段，将事物的某些细节夸张变形会产生强烈的艺术表现力和感染力（见图2-10）。图2-11运用了夸张的手法来表现马的整体形态，目的是强化其内在性格，使骏马奔驰、你追我赶的姿态场景跃然纸上，这种变形使造型更突出、更完美。

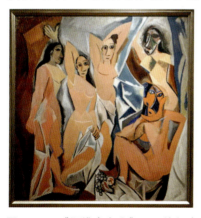

图2-10　《阿维农少女》——毕加索

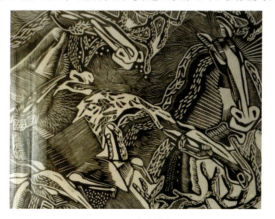

图2-11　木刻版画

4. 几何法

几何法是一种抽象夸张的手法，以几何图形概括自然形态使其具有装饰意味。采用几何化手法时，要从整体着眼，同时也不能忽视局部的细节刻画，要注意整体风格保持统一，突出物象的主要特征。

点、线、面是几何法造型的重要特征，这种具有抽象想象力的手法，也是绘画大师们所惯用的。蒙德里安（见图2-12）、米罗（见图2-13）都擅长用这种表现手法，图2-14为学生习作。

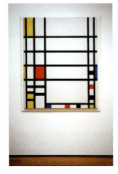 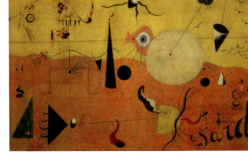 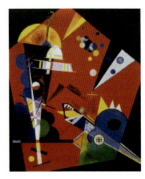

图2-12　几何法（1）　　　　图2-13　几何法（2）　　　　图2-14　几何法（3）

5. 解构法

解构法是一种将原形分解再重构组合的方法。解构法无外乎将原形分解、颠倒、变构、重造从而产生新造型。例如把春夏秋冬的花卉局部组合在一起，寓意四季圆满；人和神兽的局部凑在一起（见图2-15），寓意吉祥天佑；也可以把人物和景物分解重组再联合其他的手法共同造型，如图2-16所示。

图2-15　解构法　　　　　　图2-16　解构法+几何法

6. 拟人法

在装饰造型中，拟人法多用于动物、植物等人类以外的物象身上，赋予其人类的情绪、表情、动作（见图2-17、图2-18）。动物在生活中有千姿百态，它们在行走、奔跑、兴奋、恐惧时，各自的特征都表现得格外明显，拟人法通过观察抓住它们的特征并用拟人的手法把它们的精神面貌反映出来。另一种手法类似拟人法，即将人物以卡通形象呈现出来（见图2-19、图2-20）。

图2-17 拟人法（1）

图2-18 拟人法（2）

图2-19 卡通

图2-20 奈良美智作品

2.3 中国传统装饰中的造型表现

在漫长的发展过程中，原始的纹样和图形逐渐演进为文字、绘画和装饰图案。中国传统装饰特征都由纹样体现出来。

纹样即造型，包括一切器物外表的纹饰或雕饰。下面分别从新石器、商周、春秋战国、汉朝、南北朝、唐朝、宋元、明清时期谈中国传统装饰造型表现。

1. 新石器时期

新石器时期距今约7800年。我国新石器时期的纹样主要体现在仰韶早期文化的彩陶上，其简练的形式与寓意的内涵为后人的艺术创作提供了丰富的借鉴。当时的人们已经十分熟练地掌握了装饰语言的表现形式，尤其是善于用点、线、弧形、半圆形、圆形来表现图案流畅的运动节奏感，开启了中国装饰绘画的先河。

这一时期的彩陶图案以简洁、概括、粗犷为主要特征，表现内容主要有植物、动物、人物、几何纹样四种。

（1）植物纹样。植物纹样是彩陶纹样中的重要纹样。彩陶中的植物图案多以夸张的手法处理，并以几何形组合而成，也可以说是几何形化的植物，经过与器皿造型的组合，使其母体图案一形多用，能产生令人惊异的效果，如图2-21、图2-22所示。

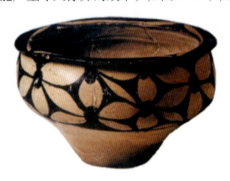

图2-21　植物纹样（1）

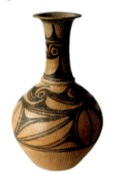

图2-22　植物纹样（2）

（2）动物纹样。动物纹样主要有鸟纹（见图2-23）、鱼纹、蛙纹、鹿纹、犬纹等形式，其中以鱼纹和鸟纹最为流行。动物纹样生动精彩、变化多端，具有鲜明的时代特色。

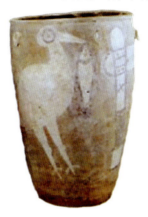

图2-23 鹳鸟石斧缸

（3）人物纹样。彩陶中人物纹样以舞蹈纹（见图2-24）和人面纹（见图2-25）最具代表性。

图2-24 舞蹈纹　　　　　　　　　图2-25 人面纹

（4）几何纹样。几何纹样主要由线的粗细、疏密、长短、交叉和各种网纹、绳纹、日纹、月纹、水纹、火纹、雷纹、旋涡纹等有规则地排列组成，如图2-26、图2-27所示。几何纹样的构造元素单纯、简练。

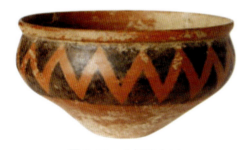

图2-26 几何纹（1）　　　　　　图2-27 几何纹（2）

2. 商周时期

商周两代是青铜艺术的鼎盛时期，其装饰图案、装饰造型为世人所瞩目，青铜器的装饰图案呈现出威严、神秘、庄重的艺术风格，其图案创意都是意象的动物形象。

商周时期的青铜纹饰多以饕餮纹、夔龙纹、兽面纹为主题,纹饰变化夸张,多采用侧面对称,以直线为主,辅以细密而均匀的云雷纹、回纹,层次分明。

(1)饕餮纹。图案庄严、凝重而神秘。饕餮纹一般以动物的面目形象出现,如图2-28、图2-29所示,具有虫、鱼、鸟、兽等动物的特征,由目纹、鼻纹、眉纹、耳纹、口纹、角纹几个部分组成。饕餮纹凶猛庄严,结构严谨,制作精巧,境界神秘,代表了青铜器装饰图案的最高水平。

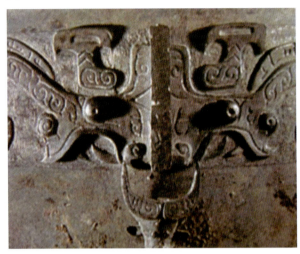
图2-28 饕餮纹(1)

图2-29 饕餮纹(2)

(2)凤鸟纹。凤凰是中国古代青铜器纹饰之一,如图2-30、图2-31所示。凤,在古代的传说中为群鸟之长,是羽虫中最美者,在古人的心中,凤是吉祥之鸟。

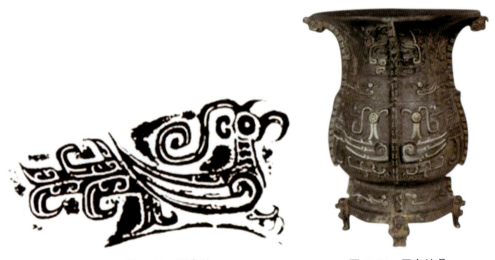
图2-30 凤鸟纹　　　　图2-31 凤鸟纹鼎

(3)云雷纹。云雷纹是一种以连续的回旋形线条构成的几何形,如图2-32所示。有的做圆形的连续构图,单称为云纹;有的做方形的连续构图,单称为雷纹,如图2-33所示。云雷纹多做青铜器上纹饰的底纹,以烘托主题纹饰,也有单独出现在器物头部或足部的。

图 2-32 云雷纹

图 2-33 雷纹

3. 春秋战国时期

春秋战国时期的装饰造型一改商周青铜装饰的凝重、严肃和神秘的风格，走向灵活、轻快、自由。其装饰内容不再是超出现实的、凶狠神秘的怪兽，而是越来越贴近生活，把自然中的动植物或生活中的场景运用于装饰中，如宴饮（见图 2-34）、狩猎（见图 2-35）、农作、战争等，特别是其以弧线形、斜线形为主的灵巧的造型结构和突破严谨对称的装饰规律而产生了重叠缠绕、上下穿插、四面延展的构图形式，进一步体现了这一时期活泼、自由的艺术特征。

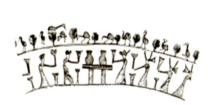
图 2-34 宴饮

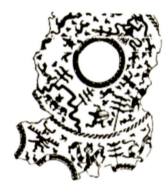
图 2-35 狩猎

（1）蟠螭纹。蟠螭纹是青铜器纹饰之一，图案表现的是传说中的一种没有角的龙——张口、卷尾、盘曲，如图 2-36、图 2-37 所示；有的做二方连续排列，如图 2-38 所示；有的构成四方连续纹样，如图 2-39 所示。蟠螭纹一般都做主纹应用，盛行于春秋战国时期。

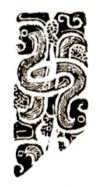 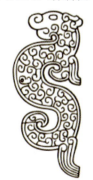

图 2-36 蟠螭纹（1）　图 2-37 蟠螭纹（2）　图 2-38 二方连续　图 2-39 四方连续

（2）宴乐渔猎攻战纹。图2-40所示为战国宴乐渔猎攻战纹铜壶，壶身满饰金属镶嵌图案，以三角云纹为界带，分上、中、下三层，上层为采桑射猎图，中层为宴乐弋射图，下层为水陆攻战图。嵌错精致，工艺高超，内容丰富，结构严谨。画面反映了战国时代社会生活的许多侧面，对研究当时生产、生活、战争、礼俗、建筑等都有重要价值。

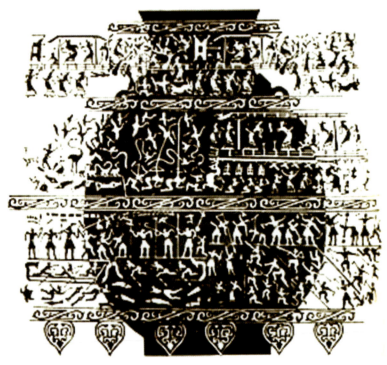

图2-40　宴乐渔猎攻战纹铜壶

4.汉朝时期

汉代装饰主要表现在画像石、画像砖以及瓦当上，其在造型、布局、制作和非凡的想象力方面是空前的，它代表了这一时期的艺术水平。汉代的装饰风格可用"质、动、紧、味"四字概括，即具有古拙、朴质、满而不乱、多而不散，而且极富动感和装饰味的艺术特征。

所谓画像石，实际上是汉代地下墓室、墓地祠堂、墓阙和庙阙等建筑上雕刻画像的建筑构石，如图2-41所示。所属建筑，绝大多数为丧葬礼制性建筑，因此，本质上汉画像石是一种祭祀性丧葬艺术。画像石不仅是汉代以前中国古典美术艺术发展的颠峰，而且对汉代以后的美术艺术也产生了深远的影响，在中国美术史上具有承前启后的作用。

如图2-42所示，其造型以侧面居多，在构图上以"平视体"的形式较多，将不同情节的故事有规律地安排在其中。

汉代画像砖是一种表面有模印、彩绘或雕刻图像的建筑用砖，如图2-43~图2-46所示，它形制多样、图案精彩、主题丰富，深刻反映了汉代的社会风情和审美风格。画像砖图案的造型方式分线、面、线面组合等不同形式，有一种浅浮雕感。

图 2-41 画像石（1）

图 2-42 画像石（2）

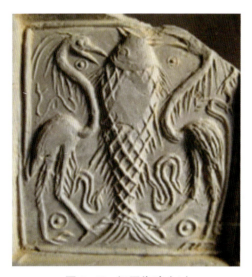
图 2-43 汉画像砖（1）

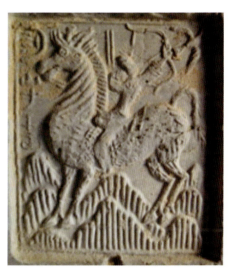
图 2-44 汉画像砖（2）

图 2-45 汉画像砖（3）

图 2-46 汉画像砖（4）

弋射收获图画像砖（见图 2-47）是其中著名的作品，整个画面分成上下两部分：上部为弋射

图，右为莲池，池内浮着莲叶，水中有鱼鸭遨游，空中有大雁飞行。下部为收获图，一人挑担提篮，三人俯身割穗，另外两人似在割草，整个画面简洁分明，但所表现的内容十分丰富，而且将不同的空间自然地结合在一起。所表现的劳动场面具有浓厚的生活气息。

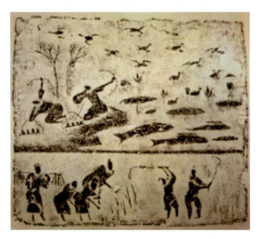

图2-47　弋射收获图画像砖

瓦当是中国古代的建筑瓦件，是接近屋檐的最下一个筒瓦的瓦头，形状有半圆形或圆形，表面多装饰有花纹或文字。它既有保护房屋椽子免受风雨侵蚀的实用功能，又有美化屋檐的装饰功能。瓦当不但有很高的艺术价值，还有很高的学术价值，它的图案、文字有助于了解古人的历史渊源、习俗好尚，并对古代历史地理、思想意识的研究有相当的参考价值。

汉代瓦当的装饰，可分为卷云纹、动物纹、四神纹、文字纹等四种，大多以圆形构成。汉代瓦当装饰风格具有古拙、朴质的特点。古拙而不呆板，朴质而不简陋，装饰意趣浓厚。在流行的圆形瓦当中，最常见的装饰纹样之一是卷云纹，卷云纹瓦当一般在圆当面上做四等分，各饰一卷曲云头纹样，如图2-48所示，变化较多，有的四面对称，中间以直线相隔，形成曲线和直线的对比；有的做同向旋转形；这样图纹的瓦当，富有韵律美感。图2-49中卷云纹瓦当呈四等分形，边沿较宽，有似汉镜风格。

 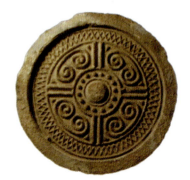

图2-48　卷云纹瓦当（1）　　　　图2-49　卷云纹瓦当（2）

汉代圆形瓦当极为流行，并且十分巧妙地应用文字作为装饰，如图2-50、图2-51所示，具有图案美，当时的文字具有图案化特征。

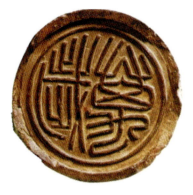 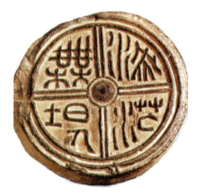

图 2-50　文字瓦当（1）　　　　　　图 2-51　文字瓦当（2）

5. 南北朝时期

南北朝时期，佛教图案对装饰纹样产生了极大的影响，主要表现在石刻、壁画、瓷器、漆器中。

（1）图 2-52 是以植物忍冬为主题的瓷器装饰纹样。忍冬也称金银花，为多年生常绿灌木，因枝叶缠绕、忍历严寒不凋萎而得名。它越冬而不死，所以被大量运用于佛教中，比喻人的灵魂不灭、轮回永生。其构成方式以"S"形为基本骨架，在其两边分别生长出单叶或双叶。

图 2-52　忍冬纹

（2）莲花纹（见图 2-53）是一种典型的陶瓷器装饰纹样，也是典型的宗教纹样之一。莲，原指荷的果实，后世将莲、荷混用，佛门奉之为"圣花"。南北朝时期，佛教盛行，莲便成为陶瓷器上的流行纹饰。

图 2-53　莲花纹

南北朝时期的石刻艺术极其发达，不仅有禽鸟瑞兽、仙女、植物等构成的纹样，如忍冬纹石刻，而且更具代表性的是一些独幅式的装饰图案，反映不同的生活场景，如出行、讲道、舞乐伎、飞天等，造型优美，特别是线条柔中带刚，挺拔而又妩媚，显示出高超的装饰性和艺术性。

6. 唐朝时期

唐代的装饰图案呈现出博大清新、华丽丰满的艺术风格，如图2-54所示。其造型上多运用较大弧线，色彩上多运用金彩、退晕的方法，表现深浅层次的色阶，有富丽、华美的艺术效果。装饰题材上除了鸟、兽等各种动物外，植物、花卉开始成为主题。

图2-54　唐永泰公主墓 藻井图

（1）卷草图案。卷草图案又称"卷枝纹""卷叶纹"，是一种典型的瓷器装饰纹样（见图2-55），由忍冬纹发展而来，以柔和的波曲状线组成连续的草叶纹样装饰带。构图肌理似缠枝纹，以植物枝茎做连续波卷状变形，以波状线与切圆线相组合，做二方连续展开，形成枝蔓缠卷的装饰花纹带。

（2）折枝花。折枝花即单独花卉图案，在组织排列上将数枝折枝花散点分布，注重花纹之间的相互呼应，形成生动自然而又和谐统一的整体效果，如图2-56所示。折枝花以其写实生动、恬淡自然的风格，成为准确反映唐代审美意境的典型纹样程式。

图2-55　卷枝纹　　　　　　　图2-56　折枝花

7. 宋元时期

宋代是耀州窑的鼎盛时期，以刻花、印花装饰为主，常见题材有牡丹、莲花、菊花（见图 2-57~图 2-59），洋溢着浓郁的生活气息。宋代的工艺具有典雅、平易的艺术风格，表现为线条流畅、挺拔、潇洒，造型和构图完美，如图 2-60 与图 2-61 所示。

图 2-57　牡丹

图 2-58　莲花

图 2-59　菊花

图 2-60　宋耀州窑绿釉刻花提梁倒流壶

图 2-61　宋青白瓷刻花缠枝牡丹纹梅瓶

图 2-62　元青花缠枝牡丹纹大罐

继宋代之后，元代在装饰艺术上有了创新的发展，以永乐宫壁画为代表的元代装饰艺术继承了唐代吴道子的画风。《朝元图》中近三百身群像，男女老少，壮弱肥瘦，动静相参，疏密有致，在变化中达到统一，"毛根出肉"的画法至今仍值得我们借鉴（见图 2-63~图 2-67）。

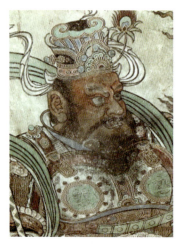 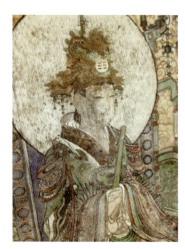

图 2-63 《朝元图》局部（1）　　图 2-64 《朝元图》局部（2）

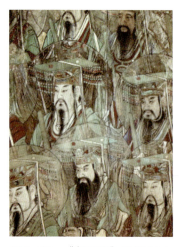 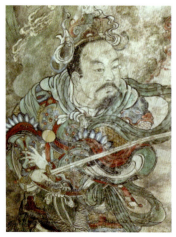

图 2-65 《朝元图》局部（3）　图 2-66 《朝元图》局部（4）图 2-67 《朝元图》局部（5）

8. 明清时期

明清时期是传统图案的另一个重要发展阶段，日渐成熟的工艺品种包括雕漆、景泰蓝、金饰、琉璃、珐琅等，工艺的变化使图案的色彩、造型、构图更趋于成熟。明清时期，图案的艺术风格繁缛、精巧，题材内容丰富，制术精绝。

缠枝花纹（见图 2-68）是明清最为流行的一种装饰纹样，它格式较固定，卷曲连环，通常用宝相花、莲花和牡丹花（见图 2-69）作为纹饰，是一种典型的组合型构成。

明清时期的龙纹动态多样，并饰以祥云、水波等图案，充满富贵、祥瑞之气（见图 2-70~图 2-72）。

图 2-68　缠枝花纹

图 2-69　宝相花、莲花和牡丹花组合

图 2-70　龙纹

图 2-71　青花龙纹八棱盘

图 2-72　青花海水白龙纹扁壶

9. 作品欣赏（图 2-73~图 2-82）

图 2-73　传统纹样装饰局部

图 2-74　背景采用洞穴壁画形象

图 2-75 传统纹样几何形

图 2-76 传统纹样用于现代装饰

图 2-77 添加法

图 2-78 变形法

图 2-79 简化法

图 2-80 解构法

图 2-81 拟人法

图 2-82 几何法

第 3 章　装饰构图

　　装饰构图是装饰绘画的"骨骼",与其他绘画构图有明显的不同,更具有鲜明的视觉特点。装饰绘画的构图不受时间、地点、空间、透视等限制,自由性强,题材广泛,构图形式多种多样,可以充分发挥作者的主观性。

3.1 装饰构图的种类

装饰构图的种类很多，按空间表现可以分为二维空间表现、三维空间表现和综合性空间表现。

1. 二维空间表现

二维空间表现既不强调形象自身，又不强调与周围环境的空间关系，有点像艺术设计中的扁平化风格。例如胡安·米罗（Joan Miró）的画（见图 3-1）中的构图特点是对所描绘的物体景象一律平视，视线始终保持与物体的立面部位垂直，只画最能体现物象特征和最生动的一面，不同时空的形象都布置在一个画面中，画中的层次主要由形象的大小、面积、疏密、色彩明暗来体现。

2. 三维空间表现

三维空间表现是基于二维空间表现演化得来的，在视觉上展开的领域更广阔，有点类似全景相机广角镜头的视角。具体方法是将所描绘的物体在平视的基础上，画上顶面和侧面，这种画法要求作者视点高于所画景象，如埃舍尔（Escher）作品（见图 3-2）。大卫·霍克尼（David Hockney）画作中没有消失点的透视，把自然界中的景物当作沙盘来画，所表现出的画面辽阔深远，风景尽收眼底。这种画法既不受视点约束又不受时空条件的局限，远近形象都可以刻画清楚具体，如图 3-3、图 3-4 所示。卡瑞·阿克罗伊德（Carry Akroyd）的作品由于采用平行透视，因此不强调近大远小和物体的真实比例，人物比例往往大于环境、道具比例，如图 3-5 所示。

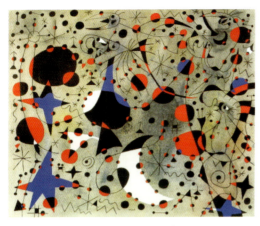
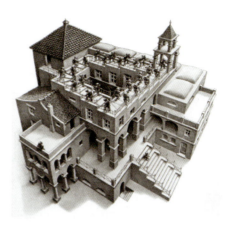

图 3-1 二维空间表现　　　　图 3-2 三维空间表现

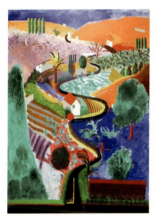
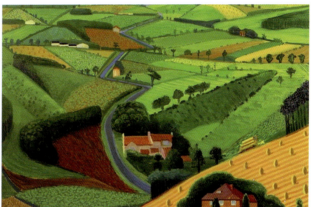

图 3-3 无消失点透视（1）　　图 3-4 无消失点透视（2）

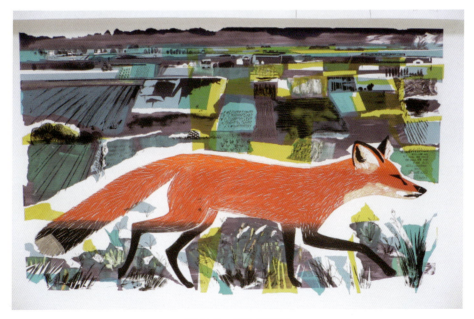

图 3-5 无比例透视

3. 综合性空间表现

综合性空间表现的构图不受生活常识、题材的局限，将本无直接关系的若干形象通过主题的需要组织起来产生连贯、对比等效果。以脱离自然景物特定位置，打破时空、比例等元素的视角来构图的例子如图3-6、图3-7所示。图3-8、图3-9中作者根据神话故事把若干个既有联系又相对独立的小构图排列起来，不但丰富了视觉体验，还增加了内容性和趣味性。

图3-6　打破时空综合体表现

图3-7　超自然综合体表现

图3-8　综合性空间表现（1）

图3-9　综合性空间表现（2）

3.2 装饰构图的方法

装饰构图的方法有很多种,这里简单介绍五种。

1. 适合式

适合式构图方法是指受外轮廓约束限制来进行创作,类似于图案中适合纹样的装饰手法。由于外轮廓方圆长扁不一,要求构图首先要与这些外轮廓相适应。这就需要装饰造型结构严谨、形象完整、布置均匀,能很好地适应在特定的轮廓中(见图3-10~图3-12)。

图3-10 三角适合纹样

图3-11 瓶形适合纹样

图3-12 四方连续纹样

2. 单纯式

单纯式构图方法强调画面的主体是最精彩、耐看的,也必须是最具有分量的,如图3-13所示。单纯式构图不受其他元素的干扰,用高度精练、细腻的表现手法和丰富的细节烘托主体形象。通常为了丰富画面也会选择同类项重复的手法进行构图,如图3-14所示。

图 3-13　单纯式构图　　　　　　　图 3-14　同类项重复构图

3. 散构式

散构式构图方法很灵活，它可以不拘泥于事实客观真实性，毕加索（Pablo Picasso）的很多作品都采用了散构式构图，即将形象结构重新组合构成，一般是对形象进行几何形的表现，通过挪让、穿插等表现脱离自然规律的审美，创造出一种令人震撼的视觉效果（见图 3-15）。

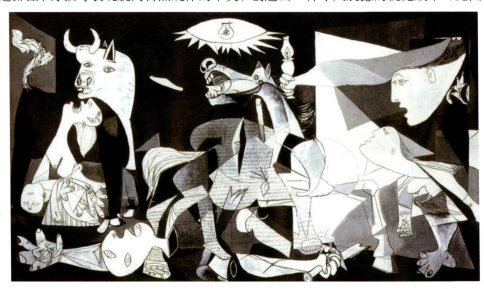

图 3-15　《格尔尼卡》

4. 组合式

组合式构图方法其实类似于蒙太奇的手法，画面不需要太有逻辑关系，也可将无关的事物按照理想的方式组合在一起，如图 3-16、图 3-17 所示。

图 3-16 蒙太奇式构图

图 3-17 组合式构图

5. 骨骼式

骨骼式构图方法主要借鉴了平面构成中的骨骼元素，如重复、特异、对称、均衡、渐变、发射等。多选用几何形来表现具有现代科技感的肌理或错视艺术。

草间弥生（见图 3-18、图 3-19）和布里奇特·赖利（Bridget Riley）（见图 3-20~图 3-23）都是擅长骨骼式构图的艺术家。

图 3-18 圆形渐变

图 3-19 特异

图 3-20 发射

图 3-21 布里奇特·赖利

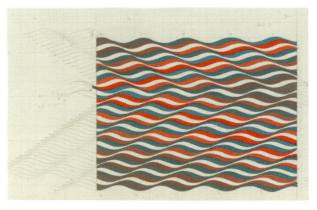

图 3-22　骨骼式（1）　　　　　　　图 3-23　骨骼式（2）

3.3 构建画面的空间结构

在装饰艺术中我们不但要将客观物体的自然形态转化为造型语言,还要把自然空间策划为画面空间。可以不顾及空间的透视与合理性,而仅仅考虑画面空间中语言关系的艺术性;要求对空间中的图形进行组合、排序、串联(见图 3-24),使之构成秩序和形式美感,即从自然到画面,如图 3-25 所示。

图 3-24　画面空间排序

图 3-25　自然空间与画面空间结合

还有一种构建画面空间的具体方式是明确限定造型语言的单一要素,由此出发去组织画面,可称之为单因素分解训练。每次面对同一对象,要求从两个甚至更多方面分别表达。图 3-26 中毕加索运用平面手法,把一个痛哭的女人的一系列表情,哀怨、愤怒、咬牙切齿动作都画在同一幅画中,分别有正面、侧面、掩面;图 3-27 中马塞尔·杜尚(Marcel Duchamp)则用了素描等立体派手法把下楼梯的裸女的运动轨迹表现出来。

图 3-28~图 3-30 中大卫·霍克尼以线画出空间中的平面形,强调线结构的完整,线构成的空间与其他空间之间形成对比。以黑白灰强调水面部分的空间,形成一定的韵律。

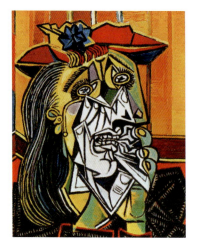
图 3-26 分解构建动作空间

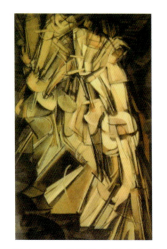
图 3-27 分解构建运动空间

图 3-28 泳池（1）

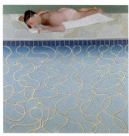
图 3-29 泳池（2）

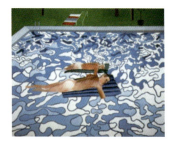
图 3-30 泳池（3）

如果没有大师敏锐的观察力和炉火纯青的技法要怎样才能画出立体感呢？首先是感受！感受重于表现，没有感受就没有表达的内容。如何感受？要通过对大量优秀的雕塑作品（见图 3-31~图 3-33）写生变形来培养我们对体、块、面、力度、形的穿插、对比关系的敏锐度。

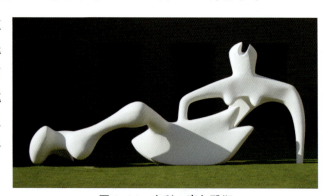
图 3-31 亨利·摩尔雕塑

图 3-32 罗丹雕塑（1）

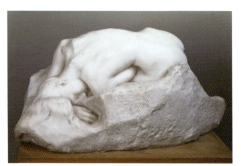
图 3-33 罗丹雕塑（2）

装饰艺术

3.4 中国传统装饰构图的特点

中国传统装饰构图有单独纹样和适合纹样（见图3-34），同样都含有骨骼式特点，比如对称式、放射式、向心式、旋转式、平衡式、格律式（九宫格放大式）、平视（散点透视）、立式（全景式）。通过这些规律的节点获得视觉上的韵律感。这种构图通过一定程式化的骨骼展开，形成一种变化的有秩序的视觉效果（见图3-35）。我国敦煌壁画中的藻井装饰就是基于骨骼式构图方法（见图3-36）。

图 3-34　适合纹样

图 3-35　敦煌藻井图案　　　　　　图 3-36　敦煌藻井装饰

3.5 作品欣赏

装饰的魅力不仅是来自再现客观幻觉、描绘的笔法和技术,而且是来自一个被限定的空间范围中整体构思点线面、黑白灰这些要素而产生的智慧和情趣。生活中这种例子比比皆是,优秀的服装设计师会创造出限定与浪漫、具象与抽象的完美结合(见图3-37)。不要轻视这些对形态的多样发展,对内部空间的不同编排,以及微妙的起承转合。仔细观察这些情趣盎然的基本形、形中形;仔细体会这些优雅的曲直方圆和感人的夸张比例;仔细品味这些富有生命力的点线面和松弛有度、错落有致的空间结构,这即是构图(见图3-38~图3-50)。

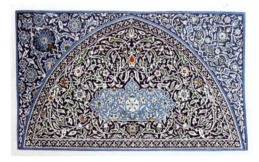

图 3-37 服装设计　　图 3-38 适合纹样——旋转式　　图 3-39 单独适合纹样

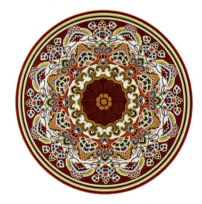
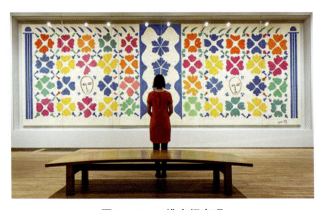

图 3-40 适合纹样——向心式　　图 3-41 二维空间表现

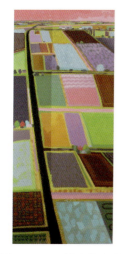

图 3-42　三维空间表现　　图 3-43　无消失点三维空间表现　　图 3-44　三维空间表现

图 3-45　综合体表现

图 3-46　综合体表现

第 3 章　装饰构图

图 3-47　单纯式构图　　　　图 3-48　单纯式构图

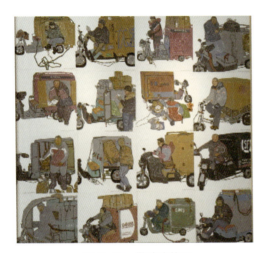

图 3-49　骨骼式构图　　　　图 3-50　组合式构图

第4章 装饰色彩

　　有专家研究指出，人们在看到一幅画或是一个物体时，往往首先被其色彩吸引，其次才会观察到其图案、触感、外观和材质，由此色彩的重要性可见一斑。人们对色彩总是怀有极大的兴趣并孜孜以求，研究成果有牛顿色彩学、哥德色彩论、瑞典NCS体系（色彩心理）、孟塞尔色彩体系等。从心理感受到理性分析，色彩早已成为我们生活中不可缺少的部分。

　　装饰色彩与写生色彩、色彩构成及其他色彩体系不同。写生色彩偏重客观的写实；色彩构成则偏重理性分析，归于思辨；比较而言，装饰色彩更偏重主观，来源于生活，长于抒情；本章就装饰色彩的种种特点展开来讨论。

4.1 装饰色彩的特征与寓意

装饰色彩是相对于真实性绘画而言的，它有自己的特征和寓意。

1. 装饰色彩的特征

装饰色彩具有如下特征。

个性化：艺术表现只有张扬个性才能独树一帜。

趣味性：大千世界充满了趣味，色彩中的情趣是装饰作品中的点睛之笔。

浪漫抒情：情感的共鸣是不分国界的，是连接理想与现实，人与自然万物的桥梁。

自由性：装饰色彩追求无限可能的视觉表达效果，开拓更大的艺术表现空间，寻求精神层面的无限自由。

2. 装饰色彩的寓意

色彩原理是我们研究色彩的依据，而色彩在其表征之下还含有不同的意蕴，了解这些意蕴就能很好地利用色彩的象征功能。

红色寓意：热情、激奋、喜庆、热烈、勇猛、力量、革命、暴力、警示等。

橙色寓意：活跃、兴奋、丰收、成熟、和谐、关怀、温暖等。

黄色寓意：光明、高贵、希望、依恋、明亮、怀旧等。

绿色寓意：和平、环保、青春、生命力、生态、畅通、生命、春天、清爽、安全。

蓝色寓意：平静、忧郁、深远、辽阔、宽广、冷酷、包容、平淡等。

紫色寓意：神秘（见图4-1）、高贵、浪漫、忧郁、沉溺、不安、梦境、懵懂、性感。

棕色寓意：朴素、沉着、稳定、保守、厚重、古朴、丰富等。

黑色寓意：庄严、沉重、神秘、恐怖、深沉、坚毅、吞噬、绝望等。

白色寓意：纯洁、高贵、明净、虚幻、空灵、飘逸、轻盈、神圣、距离、拒绝等。

灰色寓意：忧郁、含蓄、质朴、苍茫、冷淡、柔和、沉默、平庸、消极、凄凉等。

金色寓意：高贵（见图4-2）、辉煌、富丽、繁荣、张扬等。

银色寓意：珍贵、高冷、雅致、沉静、明快、寒冷、冷漠、静穆、宇宙等。

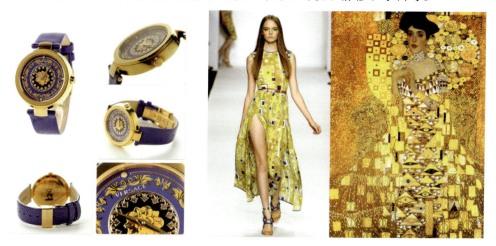

图 4-1　范思哲腕表　　　　　　图 4-2　现代服装借鉴克利姆特作品

色彩的寓意更多的取决于文化背景、宗教信仰、民族习惯、个人习惯等，不可一概而论，例如西藏祭仪和民俗中普遍使用的五色彩箭、五色经幡（见图 4-3）、五色毛线等，也有象征意义。在中西文化中对色彩的理解有时截然相反，例如黄色在西方宗教中有不好的寓意，在中国却是帝王的象征；黑色，在西方用于葬礼的礼服，而在中国民间则是用于婚礼上新郎的盛装；白色，在西方的婚礼上是新娘婚纱的颜色，象征纯洁，在中国却用于出殡的孝服。由此可见，色彩的寓意要因人、因时、因地而论，还要联系视觉、心理、文化等不同因素，优化整合。

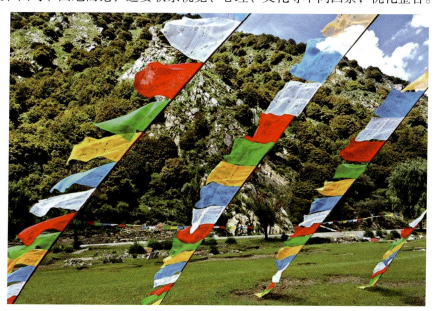

图 4-3　西藏五色经幡

色彩不但有寓意，还具有冷、暖的感觉，喜、怒、哀、乐的表情和酸、甜、苦、辣的味觉。当然以上的感觉都是由人们心理作用促成的，通过色彩的搭配，刺激了人们的视觉感官从而引

起的心理反应，通过人们丰富的联想和共同的生活经验的沉淀产生共鸣。图4-4中所示代表色彩味觉。

图4-4　色彩味觉

甜：一般是粉红、橙色等明度较高的暖色，使人联想到西瓜、蛋糕等。

酸：一般是黄色、绿色以及同类色，使人联想到未成熟的橘子、柠檬等。

苦：一般以黑、灰褐色为主，低明度、低纯度的色彩，使人联想到咖啡。

辣：以红色、绿色这类高纯度色彩为主，使人联想到辣椒。

咸：高明度的蓝色和灰色使人联想到大海和盐。

涩：灰绿色、暗绿色这类低纯度的色彩使人联想到未成熟的柿子。

在民间，人们由于长期的生产实践还总结出了一些实验性的色彩搭配口诀，如"红配绿，唱大戏；红配黄，胜增光""恶紫夺朱"等。这些口诀从不同角度道出了色彩搭配的原理，即补色、邻近色、冷暖色的搭配感觉。

4.2 装饰色彩的构成关系

大千世界色彩缤纷，如何选用适宜的色彩来表现人们的独特感受呢？以下就装饰色彩的特性来展开讨论。

1. 色相关系

色相即色彩的相貌特征，也就是用三棱镜折射太阳光所呈现的红、橙、黄、绿、青、蓝、紫等。在人们日常生活中，由这些基色相互调配产生的新色数不胜数，但是再多的颜色也可以归于基本的色相类别。通常把相近的色相归为一个个色系形成色环（见图4-5），这也为装饰色彩的表现效果提供了理论基础和调配依据。在西方现代艺术中，色相关系甚至成为画面主角，如马蒂斯作品如图4-6、图4-7所示，蒙克作品如图4-8、图4-9所示。其中蒙克的作品《呐喊》使用不同色相鲜艳的颜色加黑色（见图4-9），体现出人物内心巨大的情感波澜。蒙德里安等艺术大师笔下也不乏以色相关系作为重要的表现语言的经典之作，色彩成为了人们雅俗共赏、喜闻乐见的艺术创作表现形式。

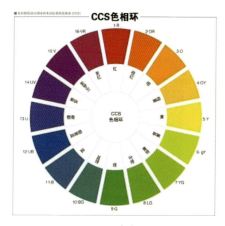

图4-5 色相环

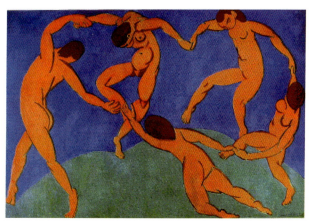

图4-6 马蒂斯作品

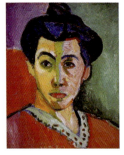
图 4-7 马蒂斯的人物肖像

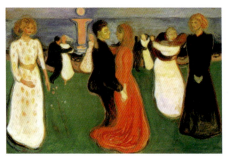
图 4-8 蒙克作品

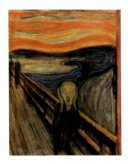
图 4-9 《呐喊》

2. 明度关系

色彩的明度关系也称为素描关系，就是 Photoshop 软件中将色彩去色后只剩下黑白灰所呈现出的明暗对比关系。明度关系在装饰色彩中至关重要，往往被看作是色彩表现的基石。低明度差的配色称为短调，中明度差的配色称为中调，高明度差的配色称为长调，因此在进行装饰色彩的搭配时，首先要明确明度调性，如图 4-10 所示。

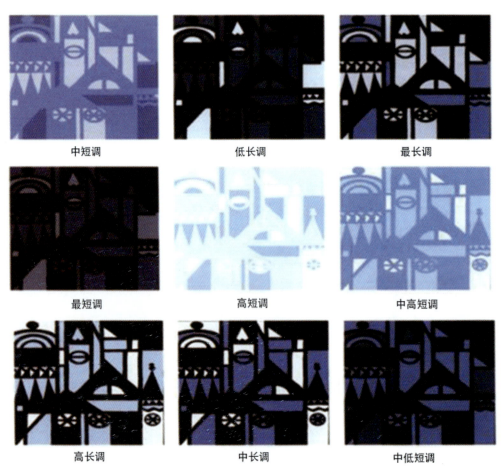

图 4-10 明度关系

3. 纯度关系

色彩的纯度关系可以理解为彩度、鲜艳度。纯色加黑、白、灰越多纯度越低，纯度常常结合明度一起综合考虑整体黑、白、灰关系，使作品配色达到理想效果。如图4-11所示为纯色加黑、灰、白后的纯度关系。

图4-11 纯度关系

3. 面积关系

面积关系指画面中各种色彩所占面积的大小比例。面积关系在装饰色彩中不容忽视，"万绿丛中一点红"这句话就道出了面积所带来的画面效果魅力。图4-12中小面积的蓝绿色在大面积的红色中显得尤为珍贵。大型团体操中也经常运用面积比来制造排列、韵律等装饰效果，增加装饰色彩的表现情趣，如图4-13所示。

图4-12 面积关系（1）

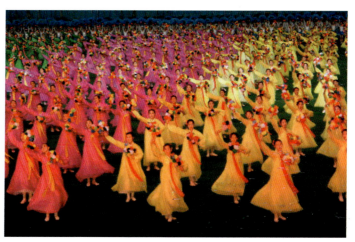

图4-13 面积关系（2）

4.3 装饰色彩心理效果

研究表明色彩除了寓意和自身特性,通过色彩联想对人们的心理也产生了影响,我们称之为色彩心理学。合理地利用色彩可以为人们进行心理疗伤、治愈,一些服饰大品牌也利用色彩联想和色彩心理来彰显自己独特的魅力。

1. 色彩的联想

红色——禁止、警示(见图4-14);橙色——年轻、自我(见图4-15);蓝色——治愈、指令;绿色——重生,通行;紫色——神秘、诡异(见图4-16);蓝绿色——精致、人工的、非天然的(见图4-17)。

图4-14 品牌——克里斯提·鲁布托

图4-15 品牌——爱马仕

图4-16 品牌——范思哲

图4-17 品牌——蒂芙尼

2. 冷暖

色彩冷暖由色相决定，不同色相给人以不同的联想。通常将容易使人联想到火和阳光的红色系和黄色系称为暖色系（见图4-18）；容易使人联想到冰川、海洋的蓝紫色称为冷色系（见图4-19）；绿色介乎其中称为中性色系（见图4-20）。在同色系中冷暖的感觉也是相对的，红色系中玫红就比朱红冷；黄色系中柠檬黄比中黄冷；蓝色系中钴蓝比湖蓝暖；紫色系中紫红比蓝紫暖。色系中存在许多微妙的冷暖对比，如果运用得当，将带来许多意想不到的别致效果。

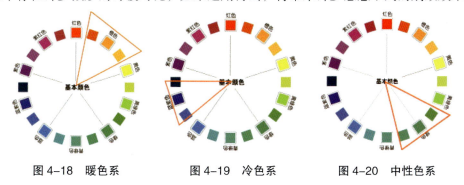

图4-18　暖色系　　　图4-19　冷色系　　　图4-20　中性色系

3. 轻重软硬

色彩软、硬、轻、重的心理感觉一般由明度决定。明度越高感觉越轻、软，如图4-21中最浅的淡黄色感觉最轻、软；紫色和蓝色色块相对较重、硬，所以明度越低感觉越重、硬。如图4-22中明度低的色块居多，所以感觉比图4-21要重、硬，其中明度较高的灰色、浅绿显得轻、软。总而言之，色彩的轻、重、软、硬归纳来讲就是浅色轻、软，深色重、硬。

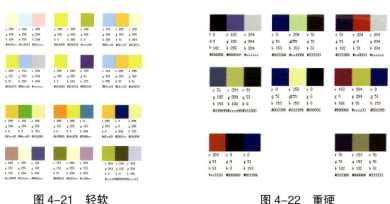

图4-21　轻软　　　　　　　图4-22　重硬

4. 兴奋沉静

色彩兴奋、沉静的心理感觉一般由色相纯度决定，也跟冷暖有关。图4-23中多为暖色系纯色，给人以兴奋的感受；图4-24中多是冷色系纯度低的颜色，给人冷静、沉静的感受。另外，色彩华丽、质朴的感觉一般也同纯度有关，金色、银色等纯度和明度高的颜色显得华丽，而反之则显得质朴（见图4-25）。当然色彩只是其中一个因素，华丽质朴也跟造型有关。

图 4-23　兴奋　　　　　　　　图 4-24　沉静　　　　　　　　图 4-25　华丽质朴

4.4 中国传统装饰色彩

中国有五千年的灿烂文化,装饰色彩历史悠久、积淀深厚。先民的彩陶艺术基本由黑、土红、淡黄色构成,整体风格古朴纯厚。汉代马王堆墓帛画的色彩辉煌浓丽,色调统一,黑、白、灰关系处理巧妙,极具浪漫洒脱的艺术风采。南齐谢赫六法中有"随类赋彩"之说,由此可见我国装饰色彩体系的深厚积淀和独具特色。

1. 墨彩

纵观中国艺术发展史不难发现,墨在其中有着举足轻重的作用。自唐代提出"墨分五色"的画论以后,以墨为主的墨彩装饰表现源远流长,且生生不息,极具生命力和创造空间。直到今天,墨彩文人画(见图4-26~图4-28)仍是中华大地上的一道亮丽的装饰风景。

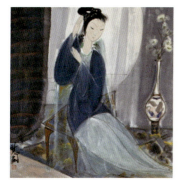
图4-26 林风眠作品(1)

图4-27 林风眠作品(2)

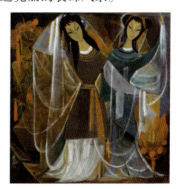
图4-28 林风眠作品(3)

墨彩画材多为衣纹笔、小白云笔、大号羊毫笔、国画颜料、水彩颜料、水粉颜料配合使用,在生宣、熟宣、高丽纸上作画。作画过程中要注意笔墨的干、湿、浓、淡变化,灵活运用泼墨、破墨、积墨法,充分体现"气韵生动、骨法用笔"的真谛。画作完成后还要注意托裱效果,俗话说"三分画,七分裱"。

2. 重彩

重彩是一种极富传统审美情趣和现代表现手法的绘画形式，它汲取了西方的一些色彩表现经验，符合我们民族审美习惯，对西方来讲也颇具东方的神韵。重彩最早可追溯到魏晋时期的敦煌壁画，到了隋唐形成发展至高潮，后来经过不断探索、发掘、整理，传统重彩焕发出新的生机。由此可见，民族传统只有通过深入继承和发展，开拓创新，才能转变成现代的文明并焕发勃勃生机。

现代重彩更讲究画面的意境情调、色调色块以及色彩情趣，同时以多样的手法打破了以往的固定模式，创新兼顾民族性（见图4-29、图4-30）。画材有毛笔、炭笔、板刷、油画笔、水彩笔、国画颜料、水彩、水粉、丙烯、墨汁、高丽纸、宣纸、皮纸等。

图4-29　丁绍光作品（1）

图4-30　丁绍光作品（2）

3. 淡彩

淡彩主要借助水的渲染、烘托、晕染与水痕来呈现画面效果，近似于水墨或水彩。它同时借鉴了中国画笔墨的深厚文化积淀，其技法独特，工具材料简单，画面效果生动明快，简单易行，因此是一种值得推广的传统装饰色彩表现技法。

淡彩在国际领域也占有一席之地，如法国淡彩的浪漫华丽（见图4-31）、英国淡彩的深沉幽默（见图4-32）、俄罗斯淡彩的结实厚重（见图4-33）、美国淡彩的潇洒风趣（见图4-34）、日本淡彩的机巧雅致（见图4-35）等。如图4-36~图4-41所示为中国淡彩。

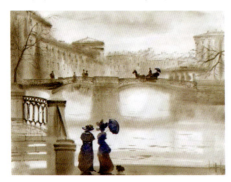
图4-31　法国淡彩

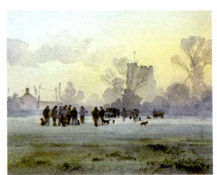
图4-32　英国淡彩

图4-33 俄罗斯淡彩

图4-34 美国淡彩

图4-35 日本淡彩

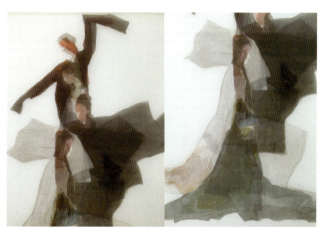

图4-36 中国淡彩（1）

图4-37 中国淡彩（2）

图4-38 中国淡彩（3）

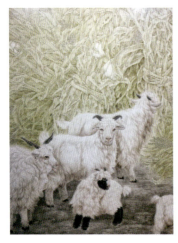

图 4-39　中国淡彩（4）　　　图 4-40　中国淡彩（5）　　　图 4-41　中国淡彩（6）

4. 作品欣赏（图 4-42~ 图 4-44）

图 4-42 是乔治·修拉花费两年时间研究创作的巨幅画作《大碗岛的星期天下午》，这幅画是由几百万个色彩点组成的，这种风格就是点彩画法，法文原意为"小点标示"。修拉站在梯子上拿着画笔一点一点，密密麻麻地盖满了 7 平方米的画布。为完成这幅作品，修拉在大碗岛画了三十多幅习作和色彩稿，花了整整两年时间。这种画风缠绵的笔触，清新亮丽的色彩，温暖醉人的巴黎风情，48 个形态各异的人物，或站着，或躺着，或坐着，错落有致地排列在画布上，光与影和谐地排列在一起，让人看了不禁陶醉其中，并且心向往之。

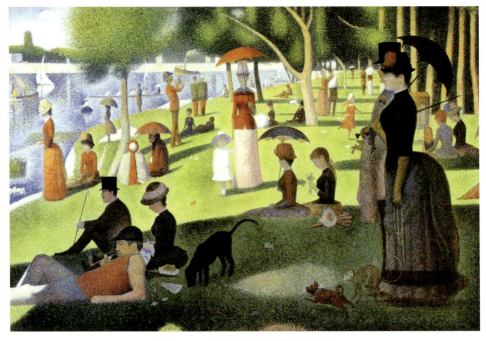

图 4-42　画面呈现色彩混合原理

装饰艺术

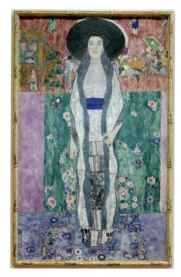

图 4-43　纯色运用呈现华丽的视觉效果　　　　　图 4-44　高纯度色彩

5. 视觉效果（图 4-45、图 4-46）

图 4-45　印象派色彩（1）　　　　　　　　　　图 4-46　印象派色彩（2）

第 5 章　装饰艺术中的平面表现技法

当我们有了造型构图灵感之后，怎样落实或者说怎样实现最佳效果，就要靠装饰艺术中的表现技法了。装饰艺术的目的就是实现实用和美术的完美结合，因此它很大程度上受到材料和制作工艺的制约。本章通过介绍装饰材料和制作工艺，使我们更充分地了解装饰艺术的魅力和风格。

5.1 装饰材料运用

具有材质美的装饰艺术造型能使观者获得审美愉悦。材料本身所具有的形态、色泽、肌理、特性等能表现不同的心理感受，掌握材料特性是装饰艺术设计和制作过程的重要环节。常见的材料有以下几种。

1. 纸

造纸术是我国四大发明之一（见图5-1），是人类文明史上的一项杰出成就。几千年来纸的种类有上千种，装饰艺术中常用的有宣纸、高丽纸、水彩纸、水粉纸、纸板等（见图5-2~图5-5）。这些纸制作工艺不同，所以特性也不同。例如高丽纸或皮宣纸的纤维较长，吸水性也强，比较柔韧，适合揉压，做出一些肌理；而纸板质地坚硬类似木板，不吸水，可以采用油性颜料与油刮刀配合堆砌而产生肌理。

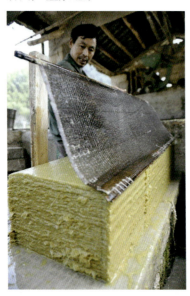

图 5-1 造纸

图 5-2 特种纸（1）

图 5-3 特种纸（2）　　　　　图 5-4 特种纸（3）

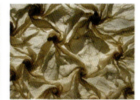

图 5-5 纸的各种形态

2. 纤维

纤维在人们生活中无处不在，有天然的、人造的，如丝、麻、线、布等，如图5-6所示。画布属于纤维范畴，布纹产生的肌理，布的韧性、持久性都比纸要略胜一筹，在装饰艺术中作为载体被广泛应用。纤维也被用作装饰主材，艺术家们创作的纤维艺术作品超越了纤维本身的质地，使人们产生错视的感受（见图5-7~图5-8）。

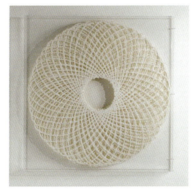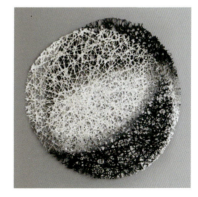

图 5-6 纤维材料　　　图 5-7 纤维艺术（1）　　　图 5-8 纤维艺术（2）

（1）图5-9为韩国郑璟娟的作品，虽然使用的是最简单的一种纤维艺术表现技法——扎染，但是作者可以使其变换多种多样的造型，并且充满了活力。大量的棉手套进行扎染后用棉花填充缝制，形成了立体的手套，在此基础上把手套的形态进行扭曲组合，虽然只是单一的重复，

但是每一件作品都会以全新的姿态展现在人们的眼前，的确充满了活力。

（2）图5-10为韩国弘益大学宋繁树（song-burn soo）教授的作品《逻辑与推理》，画面中变幻莫测的荆棘以及由于逆行光线所产生的巨大阴影让人感到莫名的恐怖，而这一切又是用极其柔软的毛纤维表现出来的，与其内容形成强烈的对比。这件作品采用不同种类的毛纤维——短毛型和长毛型来完成，表现荆棘的地方用比较光洁的毛线，并且采用单经线来完成，而大面积的阴影部分则采用双经线来完成，加入长毛型毛线，使其表面形成柔软的绒毛。作品寓意深刻，富有极强的戏剧性。

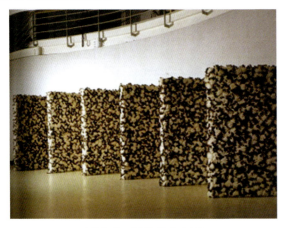

图5-9　纤维艺术（3）　　　　　　　图5-10　纤维艺术（4）

3. 综合材料

近些年来兴起的综合材料装饰艺术，即利用生活中随处可见的材料作画。这些材料包括金属、树叶、粮食、砂石、塑料、蛋壳、玻璃、木头等。安塞尔姆·基弗（Anselm Kiefer）就是一位擅长运用综合材料的大师（见图5-11、图5-12）。照片底片、稻草、泥巴甚至是现成品——船，经他加工之后都变成一幅幅艺术作品。英国当代艺术家托尼·克拉格（Tony Cragg）的现成品装饰作品（见图5-13~图5-15）广泛采用了生活中常见的物品如旧光碟、平底锅、大门、汽车废旧零件等，他的这一系列作品被泰特美术馆永久收藏。

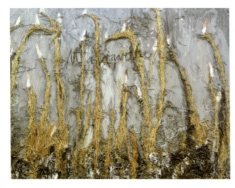

图5-11　干草粘贴画面　　　　　　　图5-12　船粘贴画面

装饰艺术

图5-13 现成品拼贴艺术（1）

图5-14 现成品拼贴艺术（2）

图5-15 现成品拼贴艺术（3）

5.2 表现技法与肌理效果

上述提到运用综合材料进行装饰创作是为了产生强烈的视觉冲击力和形式美感，同样地，我们也可以通过不同表现技法和不同材料制作肌理来呈现效果。

1. 平涂法

平涂法是指用不同颜色均匀地平涂并描绘形象的方法，也是最常用的一种方法，即通过色相、明度、纯度的色彩关系来传达画面效果。其他技法大多也是基于平涂基础上进行变化的，例如，勾线就是使用单一颜料在色块之间画线。线可以是粗的、细的、不连贯的、扭曲的，或者两块颜色之间留白使其隔开，这种方法可以调和鲜艳的颜色，使整幅画面色彩协调。在材料选择方面应注意以下几点。

（1）纸张：最好选择吸水性好的素描纸、水粉纸、康颂纸。

（2）颜料：采用脱胶水粉或丙烯。

（3）笔：可根据画面尺寸选择大白云笔、中白云笔、衣纹笔、叶筋笔。

2. 晕染法

晕即化开、晕化，染有渲染之意。晕染是指画面用颜色或水过渡来晕化渲染图案的明暗、虚实关系，与国画中的渲染颇为相似，在构成中则为渐变。晕染分为主体物向外晕染、主体物向内晕染，如韩美林的作品图5-16、图5-17中小动物毛茸茸的边缘；也有同类色、对比色、补色之间的相互晕染，如图5-18、图5-19所示。注意不宜同时晕染许多地方，要在全盘统筹考虑下局部晕染。具体操作时最好准备三支笔，两支分别蘸色，另一支蘸清水过渡。在材料选择方面应注意以下几点。

（1）纸张：选择水彩纸、素描纸、水粉纸、康颂纸。

（2）颜料：采用水彩、丙烯、水粉色。

（3）笔：采用水彩笔、毛笔。

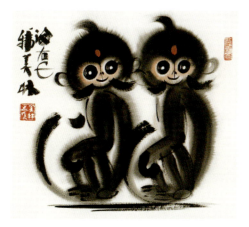
图 5-16 墨的晕染（1）
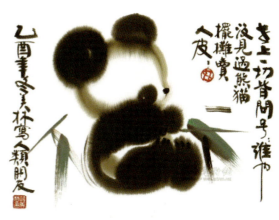
图 5-17 墨的晕染（2）

图 5-18 晕染技法（1）

图 5-19 晕染技法（2）

3. 墨流法

墨流又称"水影画"，易于制造肌理或用作装饰画底纹。墨流的专用颜料不溶于水却可以随自己的喜好调色。可以用墨流法来拓印的物品不限，纸、各种布料，甚至是木头皆可。把墨流画专用颜料（见图 5-20）或墨直接滴入水中，也可以用笔蘸取颜料滴入（见图 5-21），待颜料入水后不同的颜色一层一层靠近。如果想要特殊的肌理也可以波动水面，用笔在水面上搅动颜料（见图 5-22），直到呈现出理想的效果。将纸或者布小心地放入水中（见图 5-23），放入后不要移动，轻轻敲打纸或布，让颜料更好地吸附在上面（见图 5-24），随后小心取出晾晒干便可以在上面作画了。有时候艺术家在水面上作画（见图 5-25~ 图 5-28），然后再印出来（见图 5-29）即可。艺术家们凭借他们天生的探索精神和艺术天赋，将墨流这种手工艺发挥到极致。墨流法也常被运用在产品设计上，使用这种方法常常会获得令人惊喜的效果，同时随机的肌理决定了它独一无二的特性。在材料选择方面应注意以下几点。

（1）纸张：选择吸水性好的素描纸、水粉纸、水彩纸、宣纸、康颂纸。
（2）颜料：选用墨流画专用颜料。

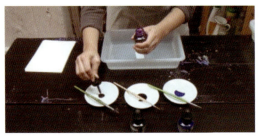

图 5-20　墨流画专用颜料

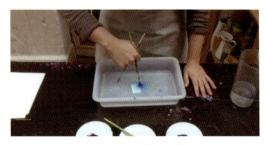

图 5-21　滴入颜料

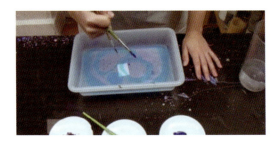

图 5-22　搅动颜料

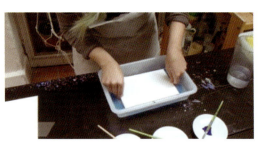

图 5-23　覆盖纸

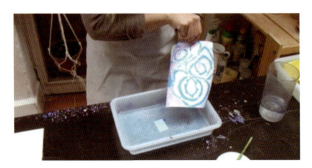

图 5-24　纸吸附颜料

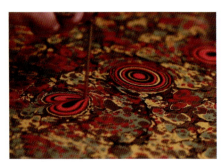

图 5-25　在水面上作画

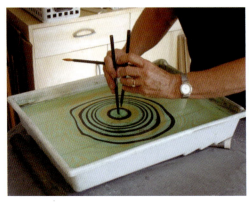

图 5-26　波动水面颜料层层荡开

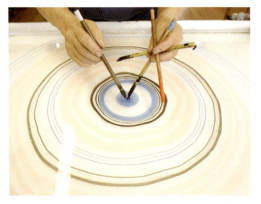

图 5-27　设计颜色肌理

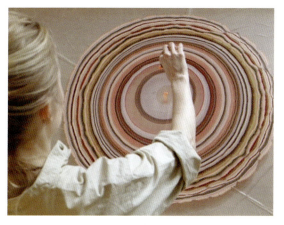
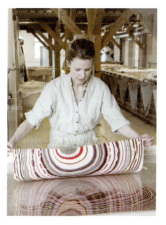

图 5-28　水面效果　　　　　图 5-29　纸张吸附后效果

4. 防涂法

防涂法是一种针对具有防水性的丙烯颜料的画法。首先利用水粉色将部分丙烯画色彩覆盖，再通过罩涂墨汁或稀释的油彩，使部分颜色渗透到画中留白或其他颜色中，待墨汁干透或油彩五六成干后，通过水冲刷掉覆盖在丙烯上的水粉、墨、油彩，使丙烯底色露出，呈现特殊的效果。

防涂法是一种具有自控性和偶发性并存的技法，它虽然制作麻烦，但是效果别致（见图 5-30~图 5-32）。因此，在开始之前要规划好哪里施色，哪里罩色，哪里着色。水洗待干之后，要做局部调整，以便呈现最终效果。在材料选择方面应注意以下几点。

（1）纸张：装裱于画板上的略带纹理的厚纸，如水彩纸、水粉纸、素描纸、卡纸、康颂纸、特种纸等。

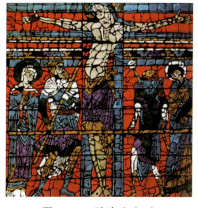

图 5-30　防涂法（1）　　　图 5-31　防涂法（2）　　　图 5-32　防涂法（3）

（2）颜料：采用丙烯、水粉、油画颜料、墨汁。
（3）笔：选用羊毛板刷、棕毛板刷、毛笔。

5. 蜡笔法

蜡笔法也称作画蜡法，即利用蜡笔、油画棒、白蜡不溶于水的原理，去表现带有蜡纹肌理

的形象。具体做法是，将白蜡削尖，将图案画出，然后整体或局部罩色，厚薄皆可；有些部分可以再用白蜡画上防色，再罩色，这样反复调整画面直到满意为止，如图5-33、图5-34所示。在材料选择方面应注意以下几点。

图5-33　蜡笔法（1）　　　　图5-34　蜡笔法（2）

（1）纸张：选择略带纹理的厚纸，如水彩纸、水粉纸、素描纸、卡纸、康颂纸、特种纸等。

（2）颜料：选用油画棒、炫彩棒、白蜡、丙烯、水粉、水彩。

（3）笔：选用羊毛板刷、棕毛板刷、毛笔。

6. 水渍法

水渍法是指通过在水中加一点盐、酒精等媒介物（见图5-35）所产生的化学反应使色彩呈现润渍、扩散、收敛等水渍效果（见图5-36~图5-39），而后在水渍基础上作画的方法。

运用水渍法要对选择的媒材有足够的了解，应选择有一定吸水性的纸，有时矿物质颜料滴在宣纸上会产生边缘毛茸茸的渍色，中国画中就不乏对水渍的运用。在材料选择方面应注意以下几点。

（1）纸张：选择水彩纸、水粉纸、宣纸、绢等。

（2）颜料：选用水粉、水彩、透明水色。

（3）笔：选择毛笔。

图5-35　各种形态的盐　　　　图5-36　水渍效果（1）

图 5-37　水渍效果（2）　　图 5-38　水渍效果（3）　　图 5-39　水渍效果（4）

7. 拓印法

拓印法是一种用笔以外的工具作画的方法，强调材料作画产生的肌理。常用的材料有自然界中的树叶（见图 5-40）、带肌理的布料、各种纸张、海绵等。具体做法是可以直接拓印，如图 5-41 中艺术家直接把油墨涂在树的横截面上进行拓印。又或者制作一个印版进行拓印。制作印版可以选用撕纸后拼贴，也可以用胶带层层包裹形成防水印版并多次使用。转印后，根据效果再次描绘图案。在材料选择方面应注意以下几点。

（1）纸张：水彩纸、水粉纸、康颂纸、卡纸等。

（2）颜料：水粉、水彩、丙烯。

（3）材料：不限。

图 5-40　树叶拓印

图 5-41　年轮肌理

8. 皱纸法

皱纸法如同临摹中的做旧。皱纸的目的是仿制一种自然古旧的画面效果或形成一种偶发的底色肌理。这是一种通过纸的自然皱褶和折痕墨迹的渗透所形成的艺术效果。许多画家也通过皱纸法创作过许多风格各异、形式多样的作品（见图 5-42）。具体方法是：过稿后用颜料着色，待画面干后用双手将整幅画纸揉皱，要压出深深的折痕；展平画面，在画面背后用墨汁（根据需要调出淡墨、浓墨或墨里加颜色）罩涂一遍，这样墨汁会从背面渗透到折痕中，画面会产生折痕肌理（见图 5-43）。正面通过干笔擦、扫、点等技法处理完成。最后托裱于厚卡纸上，如图 5-44 所

示。在材料选择方面应注意以下几点。

（1）纸张：采用宣纸。

（2）颜料：使用水粉、丙烯、墨。

（3）笔：选择羊毛板刷、棕毛板刷、毛笔。

图 5-42　郑重宾的皱纸艺术

图 5-43　折痕肌理

5-44　皱纸法

9. 沥粉法

沥粉法是一种将膏状"泥子"通过特制的沥粉工具沥到画面的技法。这里讲的沥粉法主要是指用立德粉作画的方法。

立德粉是一种用于化工生产的着色剂，最常见的用立德粉塑形的有给画面打底、描边塑线

这两种（见图5-45）。具体方法是：将白乳胶、水按照比例与立德粉混合成糊状，涂抹在画板画布上，在未干之前用木板等工具作用其上，来形成某些类似青铜、壁画等特殊介质的肌理效果。然后用油刮刀做线条，用笔做密集的点，用铁丝网做凹凸来打底，从而为后续装饰做出一系列的铺垫。塑线是把立德粉糊装入类似蛋糕奶油裱花的工具内，通过挤压的方式进行描边。凸起的装饰线也可以贴金箔，刷金漆，这样能增强其视觉冲击力和装饰性。

需要注意的是立德粉的调配不宜过稀，而且必须使立德粉完全溶解，否则会导致不好塑形或堵塞针头或裱花口。塑线时要注意节奏均匀，保证中间不停顿，线条流畅。

在材料选择方面应注意以下几点。

（1）纸张：立德粉有一定的重量，所以要选择结实的画布、画框、画板作为载体。

（2）塑形工具：选择立德粉、乳胶、鬃毛笔、油刮刀、牙刷、裱花工具等。

图5-45　立德粉肌理

10. 漆画法

现代漆画是由中国传统漆艺工艺装饰演变而来，具有神奇内敛、扑朔迷离的艺术魅力。它以传统漆艺中填嵌、罩明、莳绘、变涂等技法为主要工艺，经过层层磨显画面，犹如镜花水月，将人带入虚拟化的奇妙幻境。在材料选择方面应注意以下几点。

（1）漆板：凡平整不吸潮的硬质材料，如上乘五合板、七合板、细木工板、铝板及塑料板皆可。

（2）漆：天然大漆是主要原料，结膜最佳条件是25℃~35℃，湿度80%；生漆作为底板用漆；推光漆作为调配颜色用漆；透明漆用作表面罩漆或调色；提庄漆用作表面增光漆。

（3）颜料：专业入漆颜料、色粉（见图5-46），具备耐热，抗酸碱性，可以和大漆调成色漆。分为透明色（洋红、酞青绿、酞青蓝、立索尔红）、半透明色（汉沙黄、杏黄、橄榄绿）、不透明色（白、朱红）等。

（4）其他材料：金银粉、金银箔、古铜箔、贝壳、蛋壳、金属粉、陶、瓷等。这些材料通过不同的工艺制作、形式表现，可大大丰富漆画的艺术表现。

（5）笔：各种型号粗细的笔（见图5-47）。

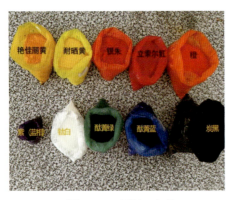
图 5-46 颜料、色粉

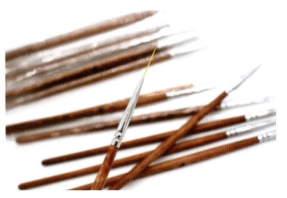
图 5-47 各种型号粗细的笔

漆画的制作步骤主要有以下几步。

（1）制作漆板：用砂纸将底板打磨光滑后刷一遍漆，待完全干透后用400目水磨砂纸蘸水打磨至光滑。

（2）过稿镶嵌：用复写纸过稿至底板，在造型处刷漆黏材料，完成镶嵌。

（3）刷漆固定：画面撒漆粉之前再刷一层漆，使颜色固定。

（4）制作肌理：画面上刷一层黑漆套色用，在黑漆尚未干时可贴上各种材质。柔软的透明材质，待干后再揭下创造肌理，然后再刷2~3层彩色漆。

（5）磨显：待干后用800目水磨砂纸磨显出底色。

（6）抛光：磨显出满意的效果后可使用牙膏或豆油进行抛光。

郑崇尧老先生是我国著名的漆画大师，他专注漆艺六十年，作品获奖无数。《敦煌女》（见图5-48）入选《中国民间名人录》，《惠安女》（见图5-49）入选《世界当代著名漆画真迹博览大典》。因漆画《海棠花趣》（见图5-50）与福州聋哑学校结缘。"宝刀不老"这个词用在这位老先生的身上似乎特别合适，在中国工艺美术百花奖评比中，郑崇尧连续三年（2013~2015年）获得这项国内工艺美术行业的最高奖"百花奖金奖"。然而获奖无数的他，却仍然低调如昨，在漆艺的世界里默默地保持着一颗匠心。

图 5-48 漆画《敦煌女》

图 5-49 漆画《惠安女》

图 5-50　漆画《海棠花趣》

11. 拼贴法

拼贴法有多种形式，其一是根据创意用现有的图形资料，如海报、照片、报纸、包装纸、织物或具有花纹的印刷制品巧妙地分层拼贴，在拼贴的基础上加以描绘，以获得丰富的画面效果。其二是通过多种技法，在不同特性的纸上，如宣纸、康颂纸、特种纸等，用墨流法、拓印法、水渍法等产生不同肌理的拓片或底纹，进行剪切和拼贴。其三是在图案造型上拼贴金银箔、金银粉、水钻、珍珠等其他材料进行装饰（见图 5-51、图 5-52）。图 5-53 是用石头拼贴的壁画，图 5-54 是由彩色纸拼贴成花卉。

图 5-51　装饰拼贴（1）

图 5-52 装饰拼贴（2）

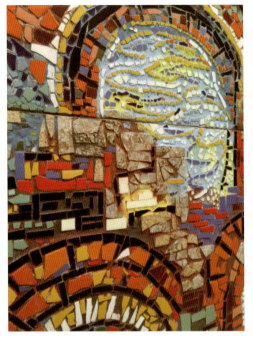

图 5-53　石头拼贴　　　　　　　　　图 5-54　彩纸拼贴

　　装饰艺术中的平面表现技法还有很多，在此不一一赘述，只有在实践创作中体会、总结与创新，方能体会其中趣味。

5.3 作品欣赏

1. 纤维艺术(图 5-55~图 5-59)

图 5-55 肌理表现

图 5-56 肌理(1)

图 5-57 肌理(2)

图 5-58 肌理(3)

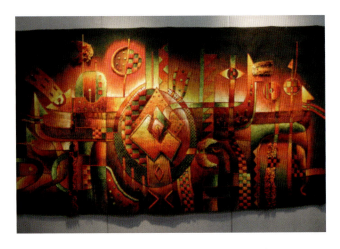

图 5-59　纤维装饰画

2. 墨流艺术（图 5-60~ 图 5-66）

图 5-60　墨流肌理（1）　　　图 5-61　墨流肌理（2）

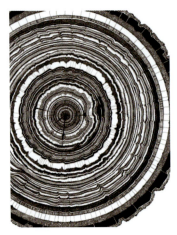

图 5-62　墨流肌理（3）　　　图 5-63　年轮肌理　　　图 5-64　墨流 CD 封套设计

图 5-65　墨流元素平面设计　　　　图 5-66　墨流书籍装帧设计

3. 综合材料艺术（图 5-67~图 5-70）

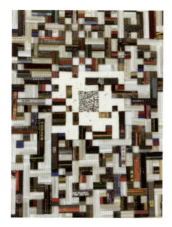
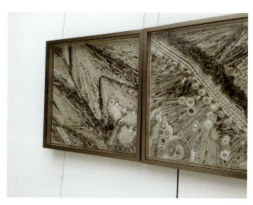

图 5-67　成品书二维码　　　　图 5-68　报纸拼贴

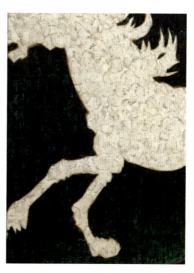

图 5-69　综合材料（水钻、珍珠）拼贴　　　　图 5-70　撕纸拼贴

第 6 章　装饰艺术的主题创作

装饰艺术从创意构思到制作完成是一个系统工程，并不像人们想象中的那样轻松。灵感的来源、创意手段、创意过程、草稿、过稿、平面表现技法的选择、材料工具等，种种问题都需要我们去解决。本章将结合艺术家创作的案例进行分析，希望能带给大家启发。

6.1 灵感 + 创意

大卫·霍克尼是老一辈艺术家中不断探索创新的一位，他的灵感层出不穷，照相机成就了他各种有趣的创意。近三十年间他始终关注"视角""透视"等问题，矢志不渝地坚持探索照相机的多种多样的工作方式和摄影作品的多种表现形式。

"霍克尼式"拼贴是使用宝丽莱相机拍摄同一对象的不同局部，再拼合回原来的整体。受到相机的取景变形以及人手操作的影响，不同局部照片之间不可能完美地对接，经常会出现重叠或错位甚至视角的偏移。这种重叠和拼合，给人以奇妙的拼贴快感，而身为画家的霍克尼亦赋予拼贴作品装饰艺术般的感觉。图6-1~图6-9是霍克尼的拼贴作品。

图6-1 照片拼贴（1）

图6-2 照片拼贴（2）

图6-3 照片拼贴（3）

图6-4 人物（1）

图6-5 人物（2）

图 6-6　街头景观　　　　　　　图 6-7　人物（3）

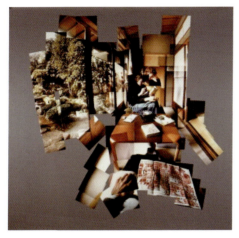

图 6-8　庭院及人的动态　　　　图 6-9　人物（4）

　　霍克尼的另外一些拼贴，则是采取类似接片的方式，连续拍下同一物体各个方向的照片，拼贴后形成鱼眼镜头或反透视变形效果，给人以强烈的视觉冲击，如图 6-10~图 6-12 所示。这种反透视所呈现的效果也可以结合装饰色彩转换成装饰语言，如图 6-13~图 6-15 所示。

图 6-10　反透视（1）

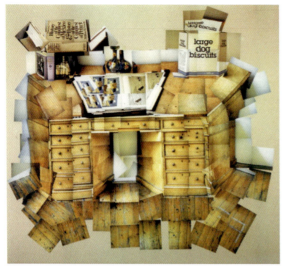
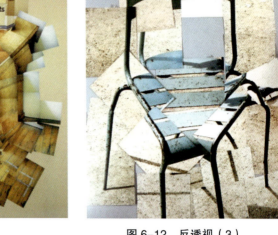

图 6-11　反透视（2）　　　　　　　　图 6-12　反透视（3）

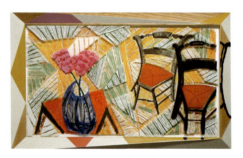
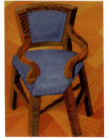

图 6-13　椅子（1）　　　图 6-14　椅子（2）　　　图 6-15　椅子（3）

图 6-16 中记录了两个朋友在聊天，由于朋友们在不停地移动和说话，所以每张照片之间都存在一个时间片段，整个谈话都在一幅拼贴作品里呈现。图 6-17、图 6-18 则是一个人的动态一次性呈现而不是像电影那样按顺序呈现，这就产生了一个非常有趣的效果——静止的动图。

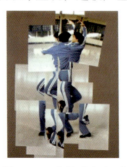
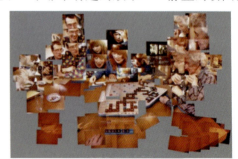

图 6-16　谈话　　图 6-17　人的动态（1）　　图 6-18　人的动态（2）

在其他拼贴创作过程中，霍克尼以"透视需要被扭转"来挑战西方绘画的传统透视方法"焦

点透视"。在此之前毕加索的作品也有扭转透视的先例（见图6-19），而霍克尼提供了具体的做法（见图6-20、图6-21）。

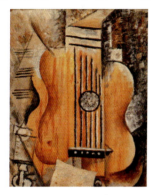 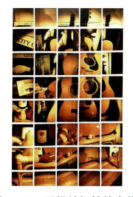

图6-19　毕加索的吉他　　图6-20　透视被扭转的吉他　　图6-21　透视被扭转的风景

通过打破单一焦点和视角，霍克尼实现了一种"更大的图像"式的观看之道。具体做法是：把九个单反相机安置在一个架子上，它们之间有一定的距离，把架子安装在汽车前端，如图6-22、6-23所示，用快门线连接所有相机拍摄同一空间画面。拍摄出的效果如图6-24~图6-27所示，展现出的是广大、立体的视野，人们仿佛置身其中。

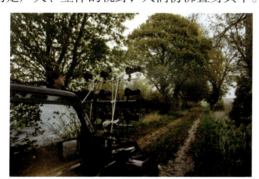 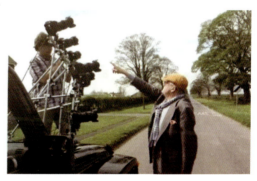

图6-22　相机联合工作方式（1）　　　　图6-23　相机联合工作方式（2）

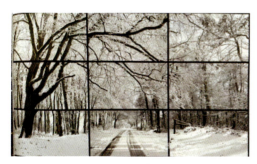 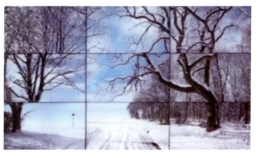

图6-24　更大的图像（1）　　　　　　　图6-25　更大的图像（2）

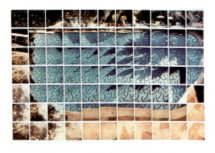
图 6-26　更大的图像（3）

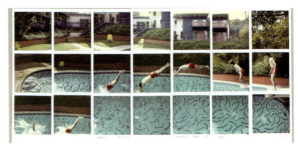
图 6-27　人的运动轨迹

如图 6-28、图 6-29 所示是根据更大的图像进行的创作。

图 6-28　更大的图像（4）

图 6-29　更大的图像（5）

不少人看过霍克尼的拼贴后，也开始模仿，如图 6-30~图 6-33 所示。我们当然也可以利用他的方法进行创作，甚至是把与主题有关的、无关的、同一场景的、不同场景的图像拼贴在一起，来传达自己的感受，既可以通过摄影这种方式，也可以结合其他创意方式。如图 6-34~图 6-38 所示，是受到启发的学生的照片拼贴和装饰绘画作品。

图 6-30　照片拼贴（1）　　图 6-31　照片拼贴（2）　　图 6-32　照片拼贴（3）

图 6-33　照片拼贴（4）　　图 6-34　文字主题　　　　图 6-35　花卉主体

图 6-36　交通主题　　　　图 6-37　无主题（1）　　图 6-38　无主题（2）

6.2 草图

卡瑞·阿克罗伊德是一位英国艺术家，从事风景装饰绘画，从她的速写本和完成稿中不难看出两者之间的联系，即作品的形象和构成元素来源于写生，如图6-39~图6-43所示。

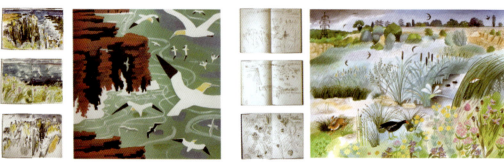

图6-39 写生与完稿（1）　　　　图6-40 写生与完稿（2）

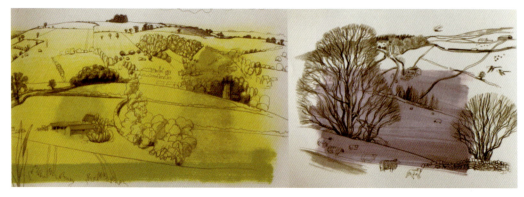

图6-41 速写

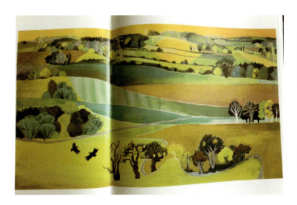
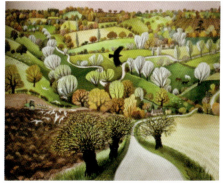

图 6-42　完稿（1）　　　　　　　　　图 6-43　完稿（2）

在写生的基础上她还尝试用几何图形和色块来归纳画面，如图 6-44、图 6-45 所示。

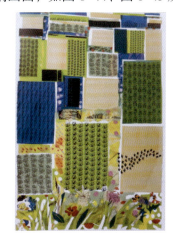

图 6-44　色块练习　　　　　　　　　图 6-45　作品完稿

有时候灵感来自别人的作品。同样是静谧的夜晚，一只动物独自行走在无人的城市（见图 6-46），一只动物独自行走在无人的乡村（见图 6-47）。

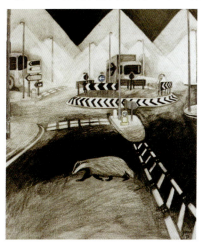
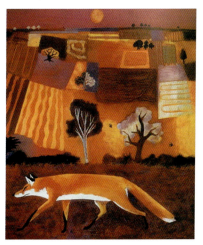

图 6-46　城市的夜晚　　　　　　　　图 6-47　乡村的夜晚

作品往往是在草图上反反复复地修改完成的，毕加索著名的作品《格尔尼卡》就是这样。《格尔卡尼》是毕加索于20世纪30年代创作的一幅重要作品，画面表现的是1937年德国空军疯狂轰炸西班牙小城格尔尼卡的情景。

创作期间，一位女性摄影师朵拉玛尔（Dora Maar）全程陪同，幸好有这位红颜知己的珍贵摄影资料，格尔尼卡的创作过程才得以窥见一斑（见图6-48）。照片资料显示象征着法西斯之眼的白炽灯，原本草图画面中是没有的，它代表着冷酷的轰炸，惨无人道的暴行。代表人民的、濒死嘶叫的马，身上菱形的伤口中原本还伸出希望的翅膀，最终也被作者去掉了，表示希望的破灭。

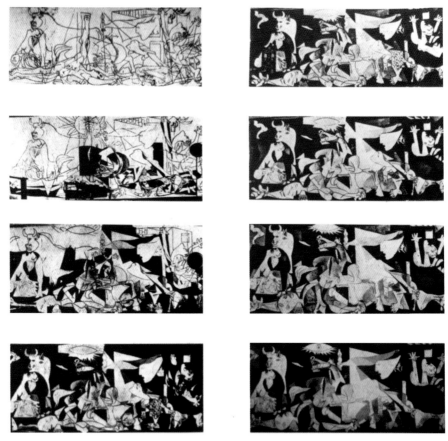

图6-48　格尔尼卡创作过程

6.3 技法

除了第五章介绍过的技法之外,用简单的工具也可以创造出不错的效果。在黑白装饰画的世界里针管笔下点、线、面结合而产生的效果是如此神奇。李小白是一位插图画家,她擅长用针管笔绘制黑白插图,用点、线、面来制造黑、白、灰效果。插图小品:首先在纸上起稿,把大的轮廓动态勾勒出来;再用笔头较粗的画外轮廓线,较细的画内部结构,最细的画花纹等细节(见图6-49)。

图6-49 插图小品

较完整的插图需要构思造型、构图等,在确定草稿过稿后,设计黑、白、灰关系和肌理笔法。例如图6-50中熊的皮毛质感与衣服肌理的线型完全不同,主体形象与背景的用笔也不同,所以才可以把主体形象和背景区分开。

水彩笔也是常见的画材工具,和针管笔搭配使用实用又方便,效果如图6-51所示;而图6-52则是参照图片的外形采用了添加肌理的技法。

水彩色的晕染、渲染是常见的装饰技法。如图6-53中所示为同色晕染,由深到浅颜色干净清透,加上线的肌理和局部强调的轮廓,色调清透,画风自然。

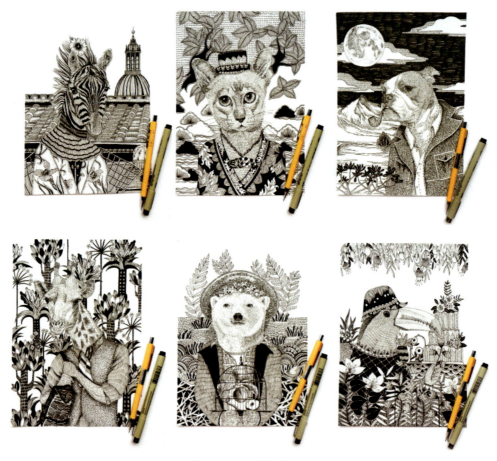

图 6-50　针管笔作品

图 6-51　水彩笔小品

图 6-52　针管笔小品

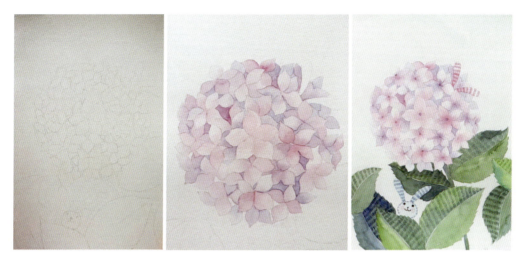

图 6-53 晕染

如果准备长期作画，可以预先将纸裱在画板上，这样画面较平整，不会因遇水而皱起，也不会折角，影响作画心情（见图 6-54）。平涂是一种既简单又有效果的技法，选择合适的笔可以把色块一笔涂完，轮廓清晰，色彩均匀（见图 6-55）。工欲善其事，必先利其器，用好的笔和画材作画实在是一种享受。

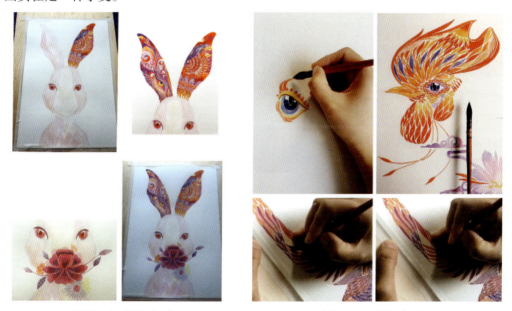

图 6-54　平涂（1）　　　　　　图 6-55　平涂（2）

学生李娜娜擅长用彩色铅笔作画，彩色铅笔画风细腻，前期也可以配合水彩来表现少女的肤色，铅笔芯的质地很适合勾勒发丝表现光影和一些细节（见图 6-56）。

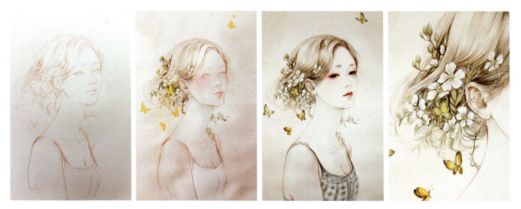

图 6-56　铅笔画

李小白作品欣赏：十二生肖（见图 6-57~ 图 6-68）。

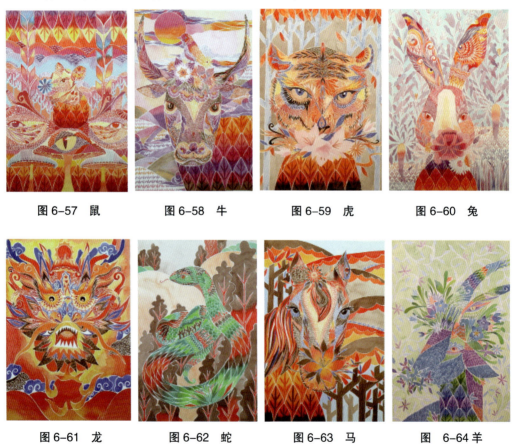

| 图 6-57　鼠 | 图 6-58　牛 | 图 6-59　虎 | 图 6-60　兔 |

| 图 6-61　龙 | 图 6-62　蛇 | 图 6-63　马 | 图 6-64　羊 |

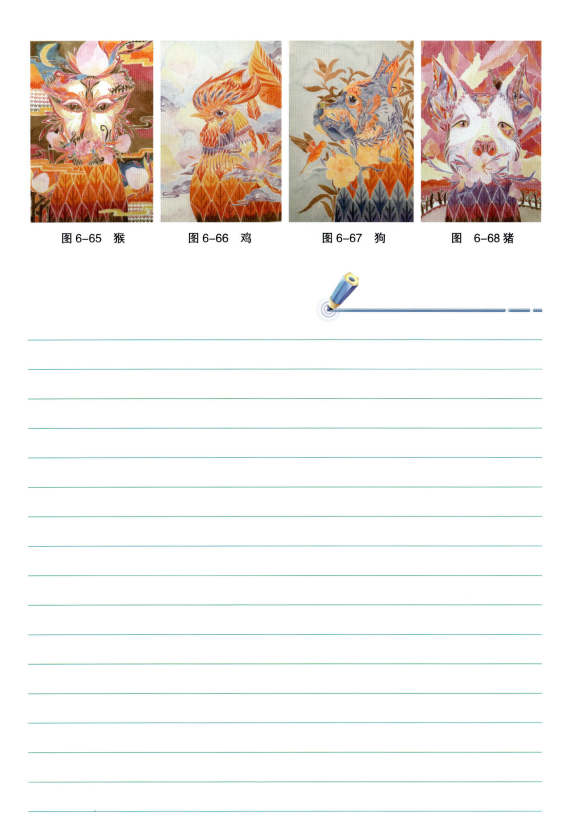

图 6-65 猴　　图 6-66 鸡　　图 6-67 狗　　图 6-68 猪

参考文献

［1］瞿鹰. 装饰表现技法［M］. 北京：中国纺织出版社，2004.
［2］刘海英. 装饰色彩［M］. 北京：中国水利水电出版社，2010.
［3］庄子平. 装饰图案设计技法创意［M］. 长春：吉林美术出版社，2008.
［4］Susie Hodge. Modern Art in Detail［M］. Melbourne: Thames and Hudson, 2017.
［5］Mansbach SA. Modern Art in Eastern Europe［M］. Cambridge：Cambridge University Press, 1988.